U0014944

年方六千

「年」字為元代磁州窯瓷片上的墨書

鄭 岩 著
鄭琹語 繪

國寶的故事
（手繪版）

年方六千

中和出版
OPEN PAGE

獻給媽媽／奶奶

劉雲芳女士

寫在前面的話

　　我大學讀的是考古專業，後來大部分時間在博物館和學校工作，參加田野發掘的機會並不多，但印象深刻。在野外，除了新發現帶來的興奮，還有一種與「今人不見古人月」全然不同的感受。

　　二〇〇〇年春，我隨安家瑤先生參加西安唐大明宮太液池的試掘。那時，電視連續劇《大明宮詞》正在熱播，但工地上沒有電視機，我一集也沒看過。我住在麟德殿遺址東側的平房內，晚上工作累了，便打開門，登上麟德殿的台基，在巨大的柱礎間散步。這是唐高宗時建造的大明宮內最大的建築群，是皇室召見群臣、設宴待賓、三教論衡的場所。長安三年（七〇三年），武則天在這裡招待日本遣唐使粟田真人。我想像着當年武則天坐在哪裡，「讀經史，解屬文，容止溫雅」的粟田真人坐在哪裡。月光下，甚麼都沒有發生，但我的確有着一種莫可名狀的感受。

　　就在發掘快要結束的時候，我負責的探溝內發現了數排不太整齊的小柱洞。這是太液池北岸環廊的遺跡。當年唐玄宗與楊貴妃可能曾在此漫步，我似乎一轉身，就可以遇到他們。

　　我在山東省博物館工作了十多年，有很多機會將一件件文物從庫房提出來，擺放到展櫃中；或者從展櫃中取出，歸還庫房。有一次，我帶着一批文物在台灣展出，包括這本書中所收的山東龍山文化黑陶高柄杯。展覽結束後，我裡三層外三層地

包裝這件薄如蛋殼的杯子，小心翼翼地塞上包着細棉的絲綢小軟墊，小盒子套進大盒子，大盒子外加上各種填充料，裝箱後外面再墊上軟質的材料。為了避開中山高速公路高峰時段的車流，我們天還沒亮便從台中出發。我坐在副駕駛座上，一路不斷提醒司機先生慢一些、再慢一些。親眼看著裝載文物的集裝箱進入基隆港的碼頭，我才惴惴不安地離開。文物從海路運到青島港，我從濟南帶車去青島海關迎接。回到館裡，我迫不及待地開箱檢驗。看到那件寶貝安然無恙地沉睡在盒子中，我的心才放下。那些日子，我的感覺，大概就像一位母親將未滿月的嬰兒交給了別人代管。

不同於大多數朋友隔着博物館展櫃的玻璃參觀，上述機緣使我有一種「特權」，可以零距離地接觸文物 —— 我感覺到了它們的重量、質感、味道。視覺、觸覺、嗅覺帶來的，是與書本上所讀到的歷史不同的印象。後者無論有多麼詳細的記載和描述，都是過去時，而那些文物被我們從地下喚醒以後，就和我們處在同一個空間，看得見，摸得着，成為我們這個世界的一部分。時間不再是線性的，而是摺疊在一起。

我第一次寫田野調查報告時，用的是這樣的文字：

背壺 10 件。分三式。

I 式：2 件。AL：35，泥質灰陶。侈口，方唇，粗頸，廣肩，頸肩轉折明顯，收腹，平底。肩部有一對帶狀斜豎耳，偏於腹壁較平的背側，另一側有一下勾的突紐。口徑 10 厘米，通高 22 厘米，最大腹徑 14 厘米，底徑 7.8 厘米。

考古報告的規範要求我們不帶任何主觀色彩，客觀平實地描述所發現的材料，以供更多的研究者使用。拿楊泓先生的話來說，這種文字就像醫院的化驗報告，並不求其可讀性。許多考古學論文採用的也是這樣的文字。我完全認同學科的這類規範和傳統，但是，我在田野和博物館的全部感受，卻無法用這種文字完整地表達出來。

　　考古學家是在一個極為廣大的時空坐標中觀察歷史，他們有機會看到樹木，但更關心的是森林。他們對人類社會和文化整體變化的興趣，遠遠超過對個人和事件的好奇。十五年前，我來到中央美術學院教書，開始從一個新角度回望過去所熟悉的文物。在美術史的體系中，文物是「作品」，而不是考古學所說的「標本」。一條曲線從陶罐的底部緩緩上升，從容地經過它的腹部、肩部，微妙地過渡到頸部，最後在口沿的唇部完美地收束。我在課堂上用激光筆的光點離離合合地重複着這條曲線，與考古報告自上而下的描述順序不同，我想要告訴學生的是，這條線是在陶輪上從底部開始拉坯製作而成的。一塊泥巴，生長為一件器物，其背後有一雙富有創造力的手，有一個富有想像力的活生生的人。詩比歷史真實，藝術離人心更近。

　　我來到美院工作不久，文物出版社資深編輯李紅和張小舟女士找到我，命我與揚之水和孟暉兩位合作，為一本圖錄撰寫說明詞，要求生動簡明，不同於考古報告的文字風格。我承擔了這本書大約一半的篇幅，這就是二〇〇六年出版的《大聖遺音 —— 中國古代最美的藝術品》。這本書給了我一個機會，讓我去尋找一種更自由的表達方式。

《大聖遺音》的版權早已到期，前幾年，呂寰等朋友建議我將其中的文字重新組織利用。我事情繁雜，一直未坐下來認真想這個事情。二〇一七年初冬，老友王志鈞來訪。她以前曾在多家出版社工作，我們有過合作，後來她創辦了「長歌行」兒童藝術教育中心。我知道她需要一些圖文書，便將自己多餘的一冊《大聖遺音》送她。第二天，志鈞打來電話說，建議由小女棸語配畫，出一本新書。她既保留着一位編輯的敏感，又天天接觸孩子們的繪畫，這個主意，只有她能夠想出來。我毫不猶豫地接受了她的建議。志鈞具有令人震驚的執行力，一直到今天，她都是這本書嚴苛的監工。

　　書中選擇的主要是考古發現的古代文物，下限是明代。考慮到繪畫的效果，主要限於器物，沒有選擇平面性的文物（如帛畫、壁畫等），也不包括不可移動的城址、建築、沉船等遺跡。我原以為《大聖遺音》的文字大部分可以利用，但十幾年前的東西，現在讀來已經不能心安。我也聽取了編輯的修改意見，幾乎全部推倒重來，又補寫了唐代以後的部分。就形式而言，這不是一本學術著作。我不是作家，不是詩人，因此這又不是文學作品。我想，這只是一次比較個人化的寫作，我不採用考古報告和論文的範式，不拘形式地把對古代藝術的各種感受表達出來。如果這些文物不被我們發掘、發現，不被我們觀察、追問，也許它們真的就死去了。正是在我們的研究中，它們逐漸恢復了原有的身份和記憶，歷史也變得無遠弗屆。我希望通過文字，去激活文物內在的生命力，發現那些可以在今天繼續生長的東西。

小語正在讀設計專業的研究生，畫畫只是她的業餘愛好。她的工具和材料很簡單，只有水彩、彩色鉛筆和普通的水彩紙，畫幅也不大，因此讀者處處可以看到那些筆觸，甚至一些小的出入。這些手工的痕跡，比起照片來，也許另有一種溫度。她盡可能忠實於原作，不去做太多風格化的發揮，以這種樸素的方式，去接觸、領悟那些美好的創造。對她來說，這是一個難得的學習過程。

　　具體的出版工作，是由董秀玉先生創辦的「活字文化」主持的。我非常感謝活字文化的幾位領導對這本書的關心，特別是汪家明先生。他是我的雜文集《看見美好 —— 文物與人物》的策劃者，我一直沒有找到機會在文字中感謝他。前後張羅這件事的，還有活字文化的陳軒兄。陳兄讀書多，為人熱情，朝氣蓬勃，還知道在哪裡可以找到好吃的東西。

　　志鈞從家中帶來精緻的茶點，在我凌亂不堪的工作室硬是擠出一塊地方來，擺出那些雅致的花樣，還有陳軒、李猛、澤丹、小語，大家一起討論、喝茶。這樣的聚會，令人難忘。

　　寫作過程中，我每天將一幅畫和一篇文字發佈在微信朋友圈，每天都得到師友們熱情的鼓勵和指導，也感謝他們持續不斷的支持。

　　這是我與女兒的第一次合作。看到她努力做事，看到她的成長，我很高興。

<div style="text-align:right">

鄭　岩

二〇一八年九月二十九日

</div>

土
本
石
色

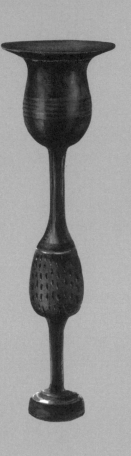

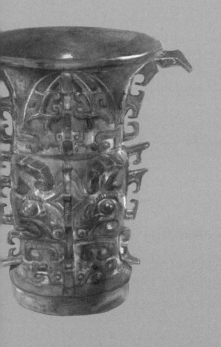

青銅表情

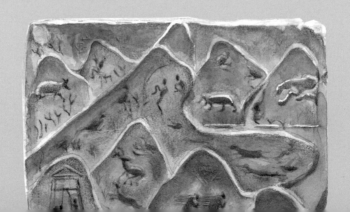

鐵馬菱舟

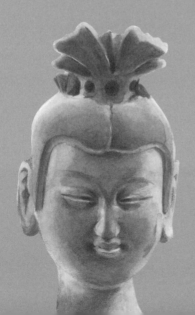

金銀歲月

五六千歲，還算年輕。

在爸爸的文字中、女兒的畫筆下，

文物繼續生長。

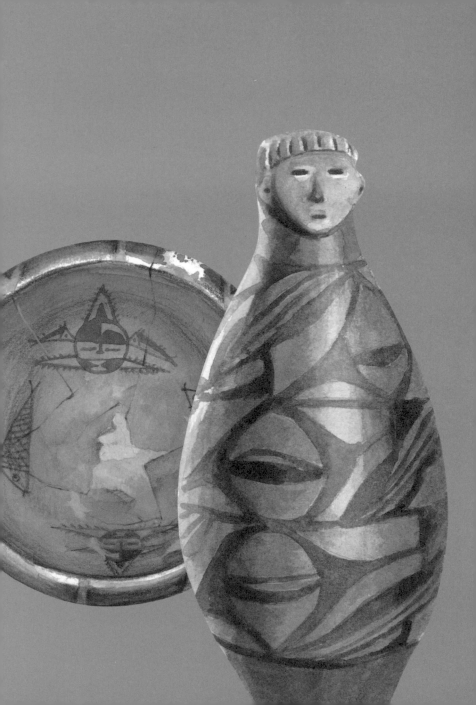

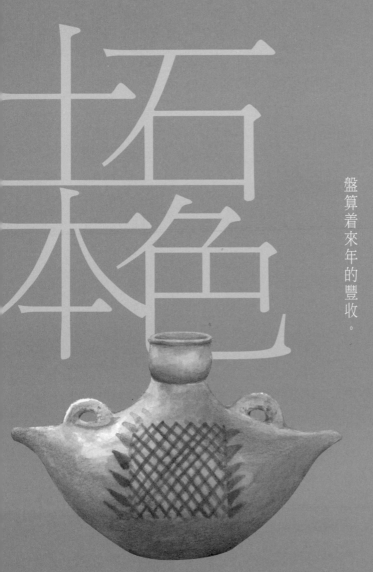

土
石
本
色

人們將種子儲藏在彩陶壺中，
盤算着來年的豐收。

人面魚紋彩陶盆

仰韶文化（約公元前 5000 －前 3000 年）
高 16.5 厘米，口徑 39.8 厘米
1955 年陝西西安半坡出土
中國國家博物館藏

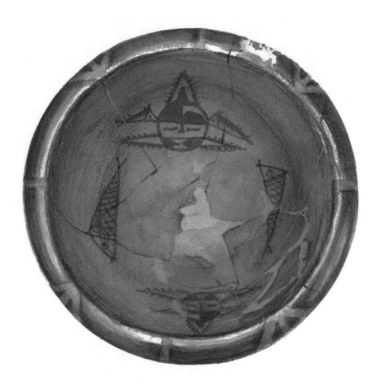

中國最早的陶器出現於大約兩萬年之前。土加水成形，浴火而堅，從物理變化到化學變化，幻化出煮飯的鍋、盛水的碗、祭神的酒杯……伴隨着製陶技術的發展，長江南岸的稻花香了，黃河拐彎處的粟米熟了，收割的石刀越磨越亮，農業的時代到來了。在史家那裡，這個時代，叫作新石器時代。

　　人們隨處可以找到發揮繪畫和雕塑才能的媒材，心存目識的各種形狀在一塊塊泥巴中生長。陶盆上以黑彩繪出的奇特的臉，是螃蟹？是捕魚人的肖像？是祖先的面容？是保佑他們的神明？……其實，這並不是一個畫謎，那時，村子裡老老少少，人人熟知這樣的面孔。可惜，它的身份證丟失在了時光的旅途中。

船形彩陶壺

仰韶文化（約公元前 5000 －前 3000 年）
高 15.6 厘米，口徑 4.5 厘米，長 24.8 厘米
1958 年陝西寶雞北首嶺出土
中國國家博物館藏

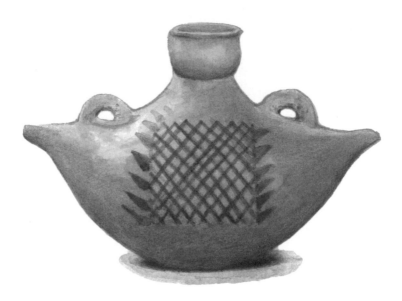

村子的新址選擇在金陵河西岸的台地上，位置既不高也不低。河水上漲時，不至於淹沒家園；河水下降了，取水也不會太遠。村西的壕溝用來防範野獸的襲擾，走過簡易的橋，便是新開墾的農田。燒製盆盆罐罐的陶窯設在靠近河岸的斷崖上，老窯工起早貪黑地勞作，每天迎送着下河捕魚的年輕人。漁獵，仍是農業、畜牧以外重要的食物來源。

　　老窯工説，這是昨夜歸來的那葉漁舟，太陽升起來了，疲憊的網晾曬在它的身上。

鸛魚石斧圖彩陶缸

仰韶文化（約公元前 5000 －前 3000 年）
高 47 厘米，口徑 32.7 厘米，底徑 19.5 厘米
1978 年河南臨汝縣閻村出土
中國國家博物館藏

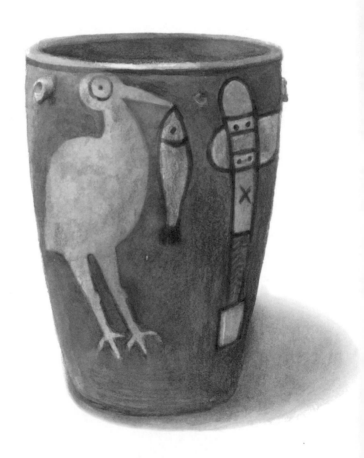

與常見的幾何圖案不一樣，這是一幅鴻篇巨製。人們站在一側就可以看到它全部的細節，而背面甚麼都沒有。在畫師眼中，陶缸的這個側面，變為一塊平展的畫布。時間緊張，他手裡只有黑色和白色。但這難不倒他，他將坯的固有色借作中間色，白色跳出來，黑色沉下去。神氣的白鸛沒有描邊，這是「沒骨」的筆法；僵死的魚畫出了輪廓，這是「雙鈎」的技巧 —— 千百年後的這些術語還沒有出現，但行動已經遙遙領先。噢，石斧手柄上的帶子要紮緊。畫師扔下筆，拿來一枚尖利的箭頭，用力刻上那些細密的網紋。

　　陶缸燒成了，預先占卜好的時辰也到了。

　　新上任的年輕酋長，聲音如此洪亮 ——

　　我偉大的前輩啊，您多麼健壯，多麼威武！您手握一柄鋒利的石斧，率領我們鸛部落擊敗了魚部落的來犯。這樣的功績，多少年來一直在我們鸛部落傳揚。現在，我們將您安葬在大陶缸中，英雄的故事，就畫在缸的外面。我在斧柄上加註您不朽的名號。您聽，子孫們的頌歌唱響了！

人形彩陶瓶

仰韶文化（約公元前 5000 －前 3000 年）
高 31.8 厘米，口徑 4.5 厘米
1973 年甘肅秦安大地灣出土
甘肅省博物館藏

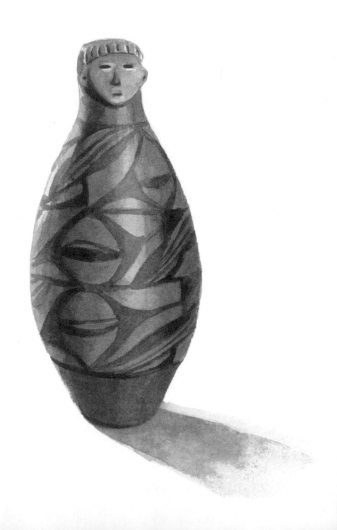

一塊泥片，簡單地捏塑出鼻子，戳壓出眼睛、嘴巴、耳孔，貼在陶瓶的口部，兩側與腦後再刻出下垂的長髮，頂部仍保留着可以使用的瓶口。霎時，橄欖狀的瓶身變成了孕婦的腹部，黑彩描繪的薔薇花化作她漂亮的衣服。

　　也許，人們會將種子儲藏其中，去盤算來年的豐收。

　　活下來，要吃飯；傳下去，要生子。在先民的心中，這兩件事情實在難以分割，就讓糧食與寶寶一起孕育、一起成長。

鷹形黑陶鼎

仰韶文化（約公元前 5000 －前 3000 年）
高 35.8 厘米
1958 年陝西華縣太平莊出土
中國國家博物館藏

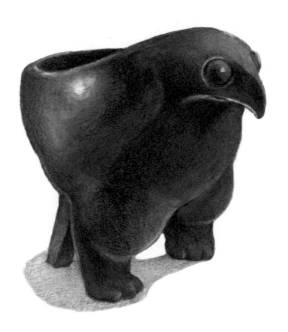

雄鷹雙翼收起，尾羽在不經意間輕輕觸地。但它突出的雙目、勾起的尖喙、起伏的肌肉，卻包藏着搏擊長空的勇氣。中空的腹內，需要填充上足夠的食糧，才能與外部力量抗衡。

　　出土此器的墓葬中，安葬着一位成年女性。墓內隨葬的大量骨器和陶器，顯示出其地位不同尋常。這件造型特殊的陶鼎，可能也是其身份與權力的標誌。

舞蹈紋彩陶盆

馬家窯文化（約公元前 3000 －前 1900 年）
高 14.1 厘米，口徑 29 厘米，底徑 10 厘米
1973 年青海大通上孫家寨出土
中國國家博物館藏

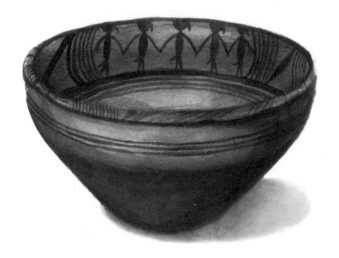

沿着黃河溯流而上，彩陶的統治一直擴展到甘肅、青海。

　　青海大通河流域發現的多件陶器上，繪有手拉手跳舞的小人。孫家寨村這件陶盆，內壁周圈畫了三組舞者，每組五人。

　　夕陽返照，剪裁出舞者的身影，隱藏了他們的眉眼。是那一樣的隊形、一樣的步調、一樣甩動的髮辮和帶飾，暴露了他們的心情。注入半盆清水，笑聲、歌聲倒映在了池塘中。

　　向西，再向西，在中亞地區七千三百多年前的薩馬拉文化彩陶上，也見有大同小異的人形。是否有一條「彩陶之路」，跨過萬里千年，讓那些陌生的人拉起了手？材料太少，這樣的問題，還沒有答案。

花瓣紋彩陶壺

大汶口文化（約公元前 4300－前 2600 年）
高 19.5 厘米，口徑 7 厘米
1966 年江蘇邳州市大墩子出土
南京博物院藏

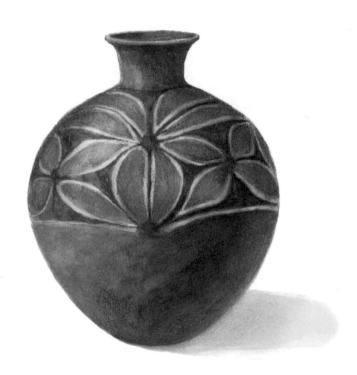

在距離大海不遠處的一個村莊裡，陶工將這些漂亮的花瓣熟練地畫在一件普通的陶壺上，而這原本是黃河中游陶器上流行的圖樣。考古學家關心的問題是：誰、甚麼時候、為甚麼、怎麼樣把它們帶到了這裡？

黑陶高柄杯

山東龍山文化（約公元前 2600 －前 2000 年）
高 26.5 厘米，口徑 9.4 厘米
1975 年山東日照東海峪出土
山東省文物考古研究院藏

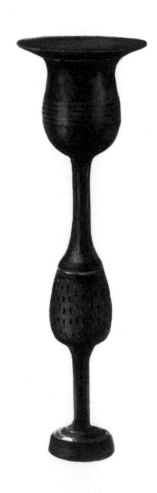

這件黑陶高柄杯器壁最薄處不足一毫米，是所謂「蛋殼陶」的典型。其造型輕靈秀頎，亭亭玉立，又處處隱藏着對陶土性能的挑戰和對容器功能的反叛。台形圈足被縮小到極點，纖細的柄節節加高，險象環生。柄中部的鼓形中空，表面有密密麻麻的鏤孔，消解了體量感。輕輕搖動一下，才知道鼓形內部潛伏着一枚小小的陶球。杯身已高懸在半空，口沿又故意外摺，並遠遠探出，讓人倒吸一口冷氣。若倒滿酒水，誰能保證它不會粉身碎骨？

　　重量被忽略，容量也不重要，只有視覺獲得了勝利。

　　經過匠師千百次的試驗之後，一件標準的高柄杯才幸運地誕生。如此不尋常的杯子，只能用於某種神聖的儀式。尊貴的主祭人舉「輕」若「重」，莊重地拿起陶杯，輕輕搖動，再慢慢放下。只有神明聽得見陶球撞擊的樂音，只有神明才能正視杯子令人驚豔的身影。

　　歷史是一齣大戲，一件小小的道具也令人蕩氣迴腸。

黃陶鬶

山東龍山文化（約公元前 2600 －前 2000 年）
高 29.7 厘米
1960 年山東濰坊姚官莊出土
山東博物館藏

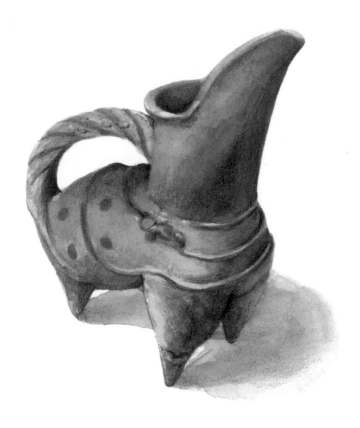

鬹是一種煮水的器具，為了便於傾倒，口部加了細長的尖喙；為了便於把持，背部加上把手；為了節約熱能，足部塑為袋狀；為了保持平衡，一隻足跨出一大步。美，就在這些實實在在的需求中產生。至於它腹部貼出的點點線線，則是美的延伸了。

　　在這種器物千餘年的成長史中，還有一些用來盛酒，呈獻給鬼神；還有一些經過陸路和海路，遷播到遙遠的嶺南、遼東，甚至渤海與黃海之間的小島上；還有一些，孕育出了青銅的子孫。

玉龍

紅山文化（約公元前 3500－前 2500 年）
高 29.3 厘米
1971 年內蒙古翁牛特旗三星塔拉村出土
中國國家博物館藏

玉和龍，都是中國文化的符號。美麗的玉，開採於平凡的石頭；神聖的龍，來源於普通的動物。是人的心，發現了自然的靈性。

　　這件著名的玉龍，有豬一般的嘴、馬鬃狀的冠、蛇形的軀體，是最早的龍形象之一。晚至周代的玉器中，還可見到這類蜷曲的龍形。其身體中部有一孔，從孔中穿繩懸掛，龍首會深深垂下，而不是通常見到的圖片中高高昂起的樣子。再威風的神物，也是人所創造，並為人所用的。

玉笄

山東龍山文化（約公元前 2600 −前 2000 年）
高 23 厘米
1989 年山東臨朐西朱封出土
中國社會科學院考古研究所藏

這不再是哲人們想像中的那個「天下為公」的時代。最小的墓葬僅可容身，除了死者的屍骨，別無一物。而編號二〇二的大墓長達六點六八米，死者安臥在帶有彩繪的棺槨中，隨葬大量陶器、玉器、石器、骨器、綠松石器，還有多件鱷魚骨板。

　　這件玉笄發現於二〇二號墓主人的頭部，是髮髻上的飾品。竹節狀的柄為墨綠色，頂部插嵌在半透明的扇形白玉片上，連接處毫釐不爽。扇形玉片周邊鏤刻花牙，變化多端；內部有各種透雕的孔洞，玲瓏剔透，一張神面若隱若現。原來嵌貼在扇形兩面的綠松石薄片出土時已經散落在周圍，有九百八十餘件，最小的只有幾毫米。

　　不要讚歎此刻的美妙，我們已錯過了她最好的年華。

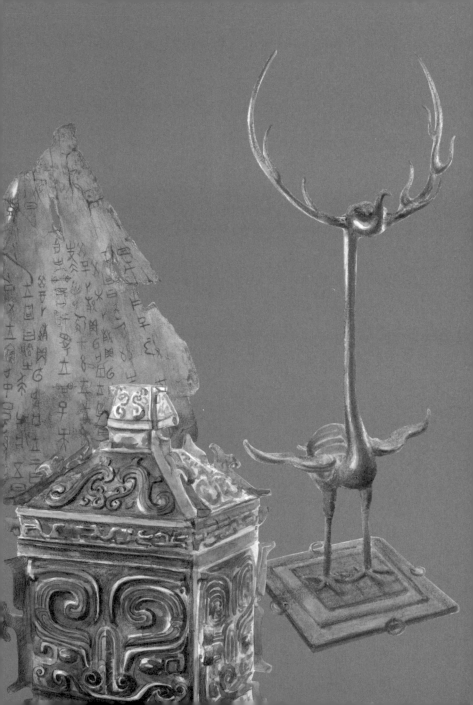

青銅表情

青銅表情

酒喝完了，
方尊內只剩下一個玄之又玄的空洞，
對抗着外面的萬千風雲。

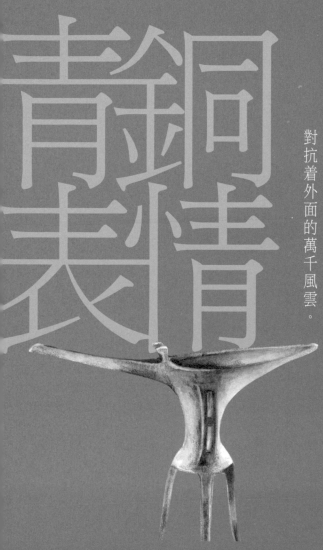

銅爵

二里頭文化（約公元前 1800 －前 1500 年）
高 22.5 厘米，流尾長 31.5 厘米
1975 年河南偃師二里頭出土
偃師商城博物館藏

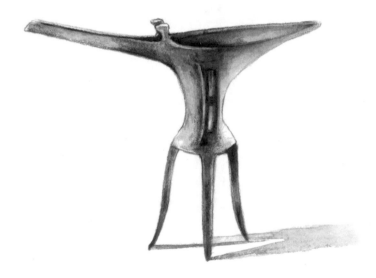

甲骨文的發現，證實了商王朝的真實性。再向前一步：大禹是不是實有其人？他是不是從舜那裡得到禪讓的王位？他是否曾三過家門而不入？他建立的夏王朝是否曾經存在？這些中國人代代相傳的故事，在嚴肅的史學家那裡，卻是需要一一驗證的問題。

　　二里頭，是河南洛陽盆地東部偃師市境內的一個小村子。一九五九年在這裡發現的古代遺址，成為探索夏文化最重要的線索。一個甲子過去了，宮殿、道路、城牆、居民區、作坊、祭祀區、墓葬，大量的青銅器、玉器、陶器、骨角器……一一被考古學者從地下喚醒，甚至包括一條綠松石拼嵌的龍，只是還沒有找到與夏有關的文字。

　　爵是二里頭文化典型的青銅酒器。爵，通雀。從纖細短小的杯身出發，各個部件向四方延伸，如一隻鳥兒，羽翼斯張。流口、把手、三足，這些元素曾在陶鬹的身上試驗；輕巧、靈動、優雅，這些氣質曾在蛋殼陶杯上養成。然而，堅固的青銅，卻宣告了一個新時代的到來。

鑲嵌綠松石銅牌飾

二里頭文化（約公元前 1800 − 前 1500 年）
長 10.5 厘米
1984 年河南偃師二里頭出土
中國社會科學院考古研究所藏

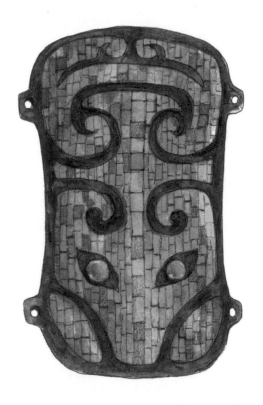

一條龍約束在小小的銅牌裡，綠松石嵌出的鱗甲是它身份的證明。

　　—— 你是權力的徽誌，還是溝通神祖的助手？

　　神龍默默無語。那雙曾經見證過歷史大轉折的眼睛，依然炯炯如炬！

祭祀狩獵刻辭牛骨

商（約公元前 16 — 前 11 世紀）
長 32.2 厘米，寬 19.8 厘米
河南安陽出土
中國國家博物館藏

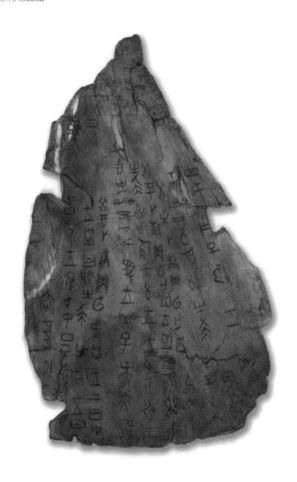

商王武丁祭祀更早的商王仲丁，商王狩獵時有人從車上墜落了，有貴族去世了，殺死奴隸進行祭祀，有雲自東面來，雙頭龍狀的虹到河中飲水⋯⋯這些重要的事情，被工工整整地記錄在這片碩大而完整的胛骨上，共一百六十餘字。字內填朱，色彩鮮豔。與這件記事胛骨不同，更多的商代甲骨文屬於占卜刻辭。滿懷虔誠的商王幾乎每事必卜，如祭祀、狩獵、戰爭、天象、農事，都要利用這些刻在龜甲獸骨上的文字，通過負責占卜的「貞人」，向上帝、鬼神和故去的商王們卜問吉凶，祈求福佑。

　　佔有文字，就佔有了與神靈溝通的權力，於是，其他一切權力也就與之俱來了。

司母戊鼎

商（約公元前 16 —前 11 世紀）
高 133 厘米，口長 112 厘米，口寬 79.2 厘米，壁厚 6 厘米
1939 年河南安陽武官村出土
中國國家博物館藏

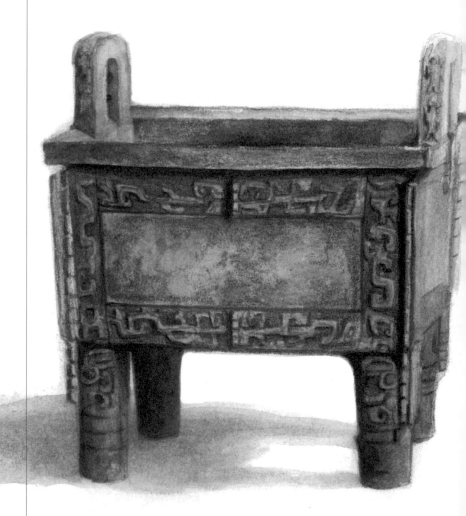

　　這件重達八百三十二點八四千克的大鼎，是古代最重的青銅器嗎？不，它只是我們現在能看到的最重的一件。出土這件青銅器的墓葬，只有一條用於運送死者棺木的墓道，而標準的商王陵則有四條墓道。那些大墓從商朝覆亡之後，就屢屢被盜。體量更大的青銅器或許已被回爐重鑄，或許仍沉睡在地下。

　　鼎腹內壁「司母戊」三字銘，有學者又釋作「后母戊」。這是商王祖庚或祖甲鑄造的禮器，「母戊」是其母親死後被祭祀時的「廟號」。鼎的平面和各個立面均為長方形，予人以穩定渾厚的印象。略微外侈的鼎口和稍內斂的鼎足，又增加了視覺上的壓力。鼎腹外壁的獸面紋、夔紋，以及鼎耳上虎噬人頭的紋樣，沿着器物的邊緣佈列，絕不喧賓奪主，說明器物本身的意義比這些裝飾更為重要。

　　這種莊嚴厚重的禮器，在古人觀念中，是國家命運的象徵。公元前六〇七年，雄心勃勃的楚莊王從南方出兵，直抵周都洛邑的南郊。見到周的使者王孫滿，他劈頭就問周鼎的輕重大小，言外之意，是欲取而代之。王孫滿詳細述說了鼎的歷史，最後說：「周德雖衰，天命未改，鼎之輕重，未可問也。」終使楚軍退去。這就是成語「問鼎中原」的出處。

婦好銅鉞

商（約公元前 16 －前 11 世紀）
高 39.5 厘米，刃寬 37.3 厘米
1976 年河南安陽小屯婦好墓出土
中國社會科學院考古研究所藏

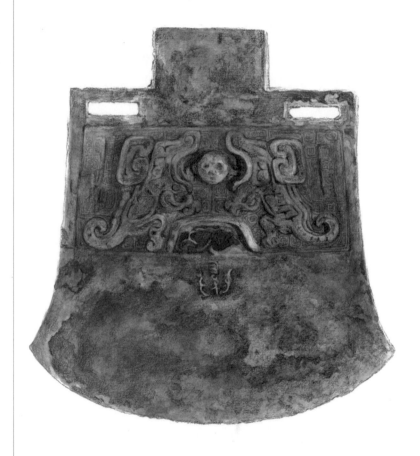

四百六十八件青銅器、七百五十五件玉器、五百六十多件骨牙器、六十三件石器、六千八百多枚貝……各種隨葬品源源不斷地從小屯村的婦好墓中取出。這座沒有被盜掘過的殷商王族墓葬，讓每一個在考古發掘現場的人目瞪口呆。

　　三千多年前的小屯，是商代後期都城殷的宮殿區。不知道是甚麼原因，這座高等級的墓葬沒有設置在都城西北的王陵區，而是掩埋在宮殿附近。

　　一件青銅鉞上有「婦好」的銘文。這兩個字也見於甲骨文，是商王武丁一位配偶的名字。據甲骨文記載，她曾率領軍隊征伐外族，是一位戰功赫赫的女將。這件青銅鉞是其生前軍權的象徵。銅鏽已經改變了它的顏色，但卻遮擋不住它骨子裡的凜凜威風。

四羊方尊

商（約公元前 16 － 前 11 世紀）
高 58.3 厘米
1938 年湖南寧鄉月山鋪出土
中國國家博物館藏

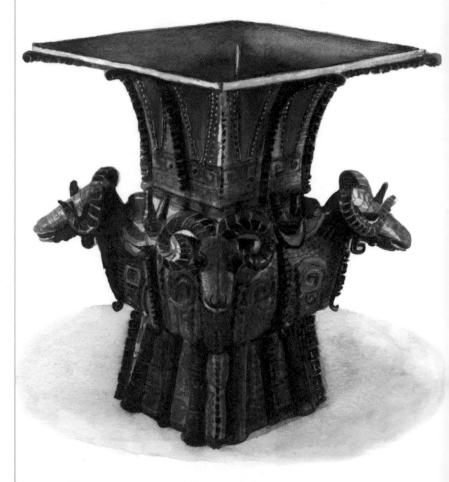

理論總是姍姍來遲，所謂的「魔幻現實主義」，早在商代就已付諸實踐。

在器物肩部塑造三維的動物頭像，這樣的做法在晚商青銅器中純屬老路子，但崢嶸的盤角，卻使得四隻羊頭如風起雲湧、電閃雷鳴。設計者從這裡出發，將尊腹垂直的轉角改造為羊飽滿的前胸，羊蹄羊腿依靠在高高的器足上，妥妥帖帖。每隻羊實際上僅鑄出了兩條前腿，但從轉角處正對羊頭看去，左右相鄰的兩隻羊的各一條腿，都可以借用為近處這隻羊的後腿。打眼一瞥，四隻羊齊心協力，背負着一朵盛開的花兒；定睛再看，它們又像是要掙脫銅尊的束縛，各奔前程。雲雷紋就着起伏的形體，高高低低地鋪展，化為細密厚實的羊毛，滿滿的都是溫暖。方尊頸部四面的扉棱，呼應着擁擠的羊腿，由下而上慢慢運筆，精準地勾畫出優雅舒展的輪廓線；借着慣性，筆尖微微探出口沿，但並不尖利，確是恰到好處。

羊者，祥也；羊大為美 —— 尋常的祈願，就這樣吟誦出來、高唱出來、呼喊出來，激揚清越，不同凡響。可憐羊首之間四條小小的蟠龍，縱然有千種百種神性，也早已被人們忘得一乾二淨。

儀式結束後，祭肉和美酒照例要被眾人分享。酒酣耳熱時，回頭再看這隻酒尊，迷離的醉眼中，它又會是哪般氣象？

不多時，酒喝完了。方尊內只剩下一個玄之又玄的空洞，對抗着外面的萬千風雲。

玉象

商（約公元前 16 — 前 11 世紀）
長 6.5 厘米
1976 年河南安陽小屯婦好墓出土
中國社會科學院考古研究所藏

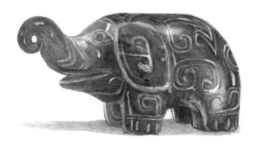

殷都周圍，是茂密的森林。溯洹水而上，不遠處就是小象的家。

　　三千年前的風景，子孫們可曾記得？

羽人玉配飾

商（約公元前 16 －前 11 世紀）
高 11.5 厘米
1989 年江西新干大洋洲程家村出土
江西省博物館藏

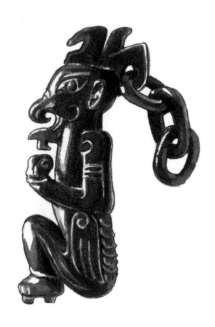

商並不是我們想像中那樣一個幅員遼闊的王國。商都多次遷移，在極盛時，商王直接控制的區域只不過是以今河南安陽殷墟為中心的華北平原和伊洛河盆地，也就是甲骨文中所說的「商」「大邑商」「中土」。在其周邊，是一些與商王有血緣關係的部族、方國。再向外，則是傳世文獻和甲骨文中都很少提到的其他政權。商通過戰爭、通婚，或者只是間接的物品交換，與這些周邊的力量建立起程度不一的聯繫，共同編織出三千多年前的中國地圖。

　　贛江東岸的一座大墓，屬於與商王並存的一個政權。與深藏在地下數十米的商王陵不同，這座大墓淺埋於砂土中，近兩千件各類隨葬品佈列在墓主身邊。墓主與商王一樣鍾情於青銅器和玉器。他手下的匠師用石範代替商的陶範，所鑄造的青銅大鼎氣魄雄偉，居然與中原別無兩樣。商王的青銅只用於製作禮器和兵器，而江西新干大洋洲墓出土的大批青銅農具，卻顯示出他們對這種合金別樣的認識。異與同的背後，是文化的模仿與競爭。

　　大洋洲墓出土的玉器品類多樣，最有趣的是一件紅玉雕成的羽人。頭上的犄角、銳利的鈎喙，顯示出它與常人的不同。只可惜它空有一對騰雲駕霧的翅膀，一條小小的鍊子就使它乖乖就範。鍊子是一一扣連的三個活環，與羽人皆以一整塊玉雕成。工匠在鍊子上花的心思，遠遠多於羽人的眉眼。

金面銅人頭像

商（約公元前 16 －前 11 世紀）
高 48.5 厘米
1986 年四川廣漢三星堆出土
三星堆博物館藏

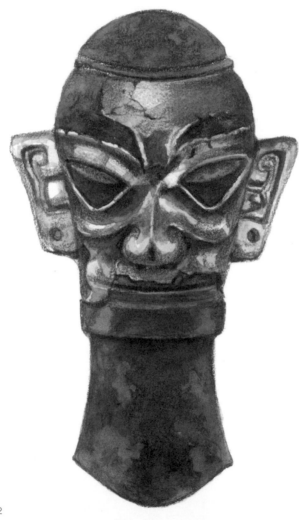

一個富庶的王國，將大批青銅器、玉器埋藏在廣漢三星堆兩個大型祭祀坑中。我們無法確定這些陌生的面孔是他們的天神、祖先，還是國王、巫師。他們製作偶像，喜愛黃金，收集象牙，與同時期的殷人有着諸多不同；他們對青銅的迷戀，對玉的癡醉，對神明的敬畏，對祖宗的尊崇，又顯示出與中原文化的重重關聯。

何尊

西周（公元前 11 世紀—前 771 年）
高 39 厘米，口徑 28.6 厘米
1963 年陝西寶雞賈村塬出土
寶雞青銅器博物館藏

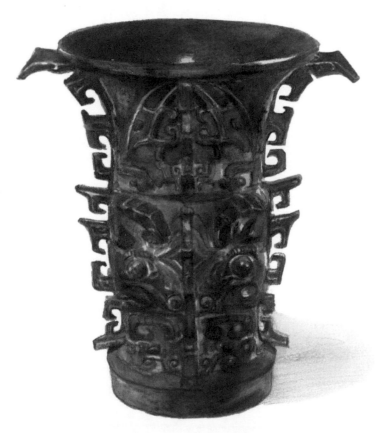

何，一位生活在今陝西西安長安區周朝都城鎬京的臣子。在銅尊的底部，一百二十二個字，字字銘心，隱藏着他本人和這個王朝的榮耀，不為一時的誦讀，只為告祭父祖、傳之子孫。銘文大意是：

周成王開始營建成周，並在故都祭祀武王，以求天降福佑。四月丙戌這天，成王在王宮對何說：「從前，你父親效忠文王。文王受命於天，武王戰勝了殷商。那時，曾在朝廷告祭於天，說：『我要居住於天下之中（宅茲中國），治理萬民。』啊！何，你見識尚少，但要像你父親那樣，為上天建立功勳，履行使命。要恭敬地祭祀啊！我有功德，能順應天意，來訓導你。」成王說完，賞賜給何錢幣。何用來製作寶尊以祭祀父親。這是在成王五年（公元前

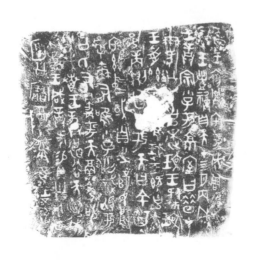

1038 年）。

正是在這個時代，周公輔佐武王滅商，又輔助年幼的成王執政，制禮作樂，征亂討逆，在洛水邊經營東都成周。睡夢中的孔夫子，每每仰見這位偉大的政治家……何尊銘文也提到周初諸王，以及他們的重臣，鑄造出了孔子春秋大夢的背景。

銘文中「中」「國」二字，已分別見於商代甲骨，但組合為一個詞，則是首見。「中國」在這裡僅指伊洛河流域的中原，面積有限，但卻是天下之中。於此夏商故地，築城作宮，雄視四方，周人多麼自豪！

尊是盛酒的禮器。其渾圓的形體，本無所謂方向，但四條突出的扉棱，定義了前後左右，指向南北東西，也使得這件承載着歷史的重器像「中」字一樣平正。扉棱之間，各有上下兩個高浮雕的獸面。這曾是商人青銅器典型的紋樣，如今也更易其主。

現在，我們打開《論語》，重溫孔子那句話：「周監於二代，郁郁乎文哉！吾從周。」── 周借鑒了夏、商兩代的文化，並加以發展，文采煥然！我遵從周朝的制度。

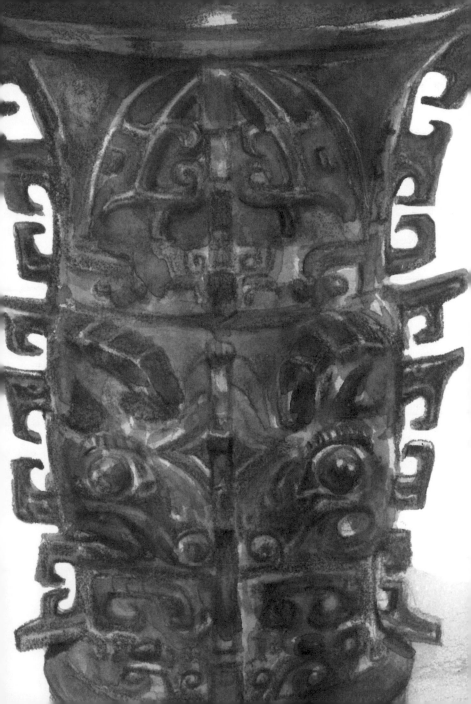

日己方彝

西周（公元前 11 世紀－前 771 年）
高 38.5 厘米，口徑長 20 厘米，寬 17 厘米
1963 年陝西扶風齊家村出土
陝西歷史博物館藏

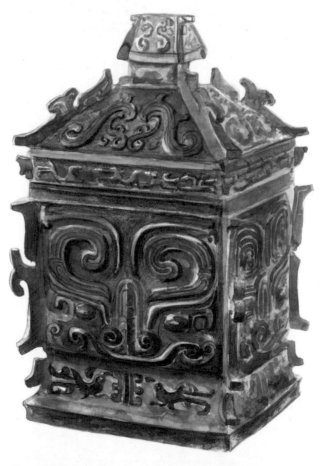

作為禮器的方彝，外形被設計成一座帶廡殿頂的建築。器身四面的獸面紋以流轉的曲線構成，蓋頂的獸面則變得更為抽象，加上蓋沿和器底連續的鳥紋，以及轉折處捲雲形的扉棱，為器物端莊奇偉的造型增添了活潑清新的氣息。這類模擬建築外形的青銅器，也為研究古代建築史提供了難得的圖像材料。

　　方彝的蓋底和內底各有十八字銘，據銘文可知，這是叫天氏的人為其亡父日己鑄造的祭器。

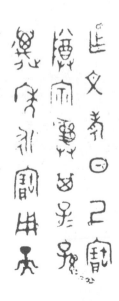

大克鼎

西周（公元前 11 世紀－前 771 年）
高 93.1 厘米，口徑 75.6 厘米
1890 年陝西扶風任村出土
上海博物館藏

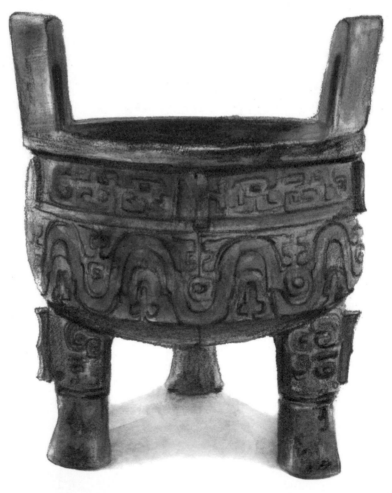

這件氣魄雄渾的大鼎，是一位名叫「克」的貴族所作。其內壁二百九十字的長篇銘文，首先歌頌了克的祖父「師華父」輔弼王室的功績，周王因此任命克擔任大臣，出傳王命，入達下情；接下來，又記載了周王對克的冊命辭，重申對克的任命，並賞賜他禮服、土地和臣妾。誠惶誠恐的克叩拜謝恩，頌揚天子的美德，並鑄鼎以祭祀師華父。

　　君的祖先與臣的祖先、君與臣的祖先、臣與臣的祖先、君與臣⋯⋯種種複雜的社會關係，全都熔鑄在這段銘文中。

曾仲斿父方壺

春秋（公元前 770 –前 476 年）
高 66 厘米，口長 21.5 厘米，口寬 13.4 厘米
1966 年湖北京山蘇家壠出土
湖北省博物館藏

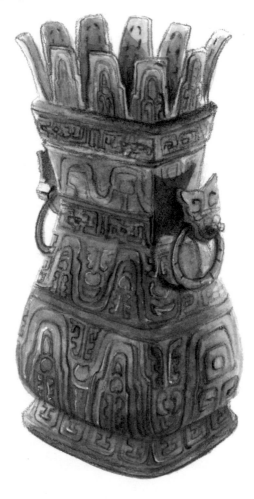

從西周開始，一種如波浪般上下起伏的環帶紋在青銅禮器上風行。這種紋樣脫胎於獸面紋，但已是眉眼莫辨，失去了原來的神秘與威嚴。在這件春秋早期的青銅方壺上，環帶紋羅列成行，寬寬窄窄地圍繞着器表上下排佈，大起大落。頂部的一列，脫離了器物的束縛，片片獨立，又圍合成一朵綻放的蓮花。花瓣內部皆鏤空，輕巧靈動。花瓣和它的基座，原本應是方壺的蓋，但蓋頂卻被省略，豁然中開，化身為一頂華美的花環。花環下部恰如其分地嵌入壺頸內，從其中央注入陳釀，秘藏了多年的味道，就會沿着花瓣的曲線，快活地向四方飄散。

壺頸內壁鑄有十一字銘：「曾中（仲）斿父用吉金自作寶尊壺。」意思是，曾侯的次子「斿父」用上好的銅，鑄造這件寶壺。同樣的銘文還在花環內壁重複，像幽幽的迴音。如此大小、造型、花紋、銘文完全相同的兩件方壺，同時相伴出土，又彷彿雙人的合唱。

曾國，是西周早期分封在湖北隨州一帶的諸侯國。國不大，文獻記載不多，但很可能與周王室關係密切，甚至同屬一姓。中原器物的紋樣，因此在濕潤的南方延續、擴散、生長。

牌形玉飾

春秋（公元前 770 —前 476 年）
高 7.1 厘米，寬 7.5 厘米，厚 0.2 厘米
1977 年河南淅川下寺出土
河南博物院藏

雲在天空中集聚、翻捲、升騰、變幻，有的像龍蛇的鱗甲，有的像鳳鳥的羽冠，隱隱約約，還有神靈的眉眼。匠師回到作坊裡，在這塊玉片上記錄下剛才天空的景象。

錯金銀龍鳳銅案

戰國（公元前 475 －前 221 年）
高 36.2 厘米
1978 年河北平山三汲中山王墓出土
河北博物院藏

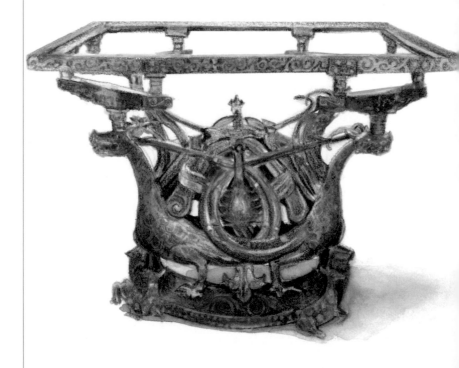

商王和周王定期祭祀天帝與祖先，目的在於一次次重申，其崇高的權力來自神授，出於純正的血統；而戰爭則是不斷擴展權力空間的手段。所以，時人常言「國之大事，唯祀與戎」。青銅，多用來鑄造祭祀用器和兵器，是國家最高政治的體現，而貴族勳爵的榮耀與驕傲，也通過鑄造青銅禮器表達出來。

　　這件青銅案則體現了青銅藝術的重要轉向。案的底部為圓，頂面為方。圓環形底座中間原有漆木板，已朽；下部以四隻溫順的梅花鹿承托，兩牡兩牝。圓底之上四龍四鳳聚合為隆起的半球，龍首向四角抬起，又撐開疏朗的一隅。龍首之上，再以小巧的斗拱完成四十五度角的調轉，以達成與案面的銜接。圓與方、藏與露、密與疏、收與放、穿插與轉折、穩定與靈動，這些彼此矛盾的概念巧妙地融為一體。鹿、龍、鳳以雕塑的手法表現，金、銀、青銅鑲嵌組合出瑰麗的色彩，四角則是對建築構件的移用 —— 如此一器，幾乎調用了所有的造型語言。然而，這不過是案的基座，其功能僅僅在於支撐案面。已朽的案面原來可能為漆木質。如果復原回去，憑案而坐，則鎏金錯彩的部分將大半為案面所遮蔽，並不在主人視野中。

　　與銅案配套的，還有華美的燈具和屏風，其中的青銅構件也多鑲嵌金銀。這些貴族生活中的器用與宗教和政治關係不大，是對昂貴的材料、新奇的技術、靡麗的圖像及大量的人力的揮霍，以另一種方式體現出主人地位之尊貴。

　　傳統禮制崩壞，舊有的規矩開始鬆動，新的藝術形式便藉着這個機會活潑潑地走來。

貼金猿形銀帶鈎

戰國（公元前 475 －前 221 年）
長 16.6 厘米
1978 年山東曲阜魯國故城出土
孔子博物館藏

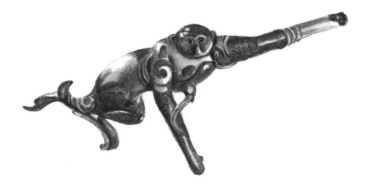

古人以「竊鈎者誅，竊國者為諸侯」一語來形容世事不公。繫結革帶的小鈎子當然是微不足道的小物件，但在實用之外，人們卻注入百般巧思，其用材和造型千變萬化，於細微處流露出種種生機。孔子故鄉曲阜出土的這件銀質帶鈎塑為一隻長臂猿，多處貼金，鈎背有一釘狀紐，又以藍色料珠嵌作雙目，炯炯有神。

　　小人，你縱有歹心，又如何能捉得住它？

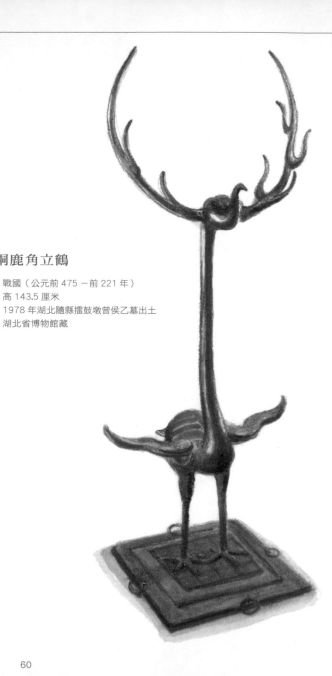

銅鹿角立鶴

戰國（公元前 475 －前 221 年）
高 143.5 厘米
1978 年湖北隨縣擂鼓墩曾侯乙墓出土
湖北省博物館藏

青銅鶴羽翼未豐，頭上崢嶸的鹿角卻已顯示出它非凡的靈性。出土時，旁邊發現一面扁圓形懸鼓，大小與鹿角間的空間相當；鼓上的三個銅環，恰好可扣在鹿角的分叉和上翹的鶴嘴上。由此可知，立鶴是懸鼓的架座。鶴嘴右側有銘文一行：「曾侯乙作持用終。」原來，這鼓點的首席聽眾是名字叫作「乙」的曾侯。

　　君王長眠於地下。鶴展開雙翅，長唳一聲，要將隆隆的鼓聲載到九天之外。

彩繪漆鴛鴦形豆

戰國（公元前 475 –前 221 年）
高 25.5 厘米，口徑 18.2 厘米
1975 年湖北江陵雨台山出土
荊州市博物館藏

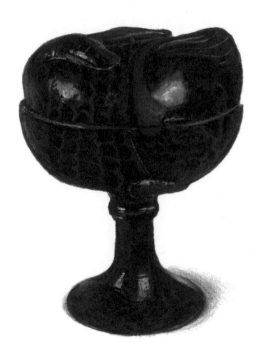

據說，孔子年輕時，曾擔任打理賬房的「委吏」和看護牛羊的「乘田」，莊子則做過管理漆樹的「漆園吏」。孔子兢兢業業，莊子卻漫不經心。唐人王維喜歡莊子，賦詩曰：「偶寄一微官，婆娑數株樹。」婆娑一詞，在這裡指的是枝葉紛亂。哲人不為一物一事所累，心遊八極，恬淡超逸，可憐的漆樹卻是了無生機。而在同一時期，其他園子中的漆樹則茂盛無比。從漆樹上割取的液汁，塗在木、竹或麻布等胎骨上，可製為各色器具，成為那些熱火朝天的作坊中須臾不可缺少的原料。早在五千年前就已起步的漆器工藝，當此之際，一躍而走到歷史的前台，得到迅速發展。大到描龍畫鳳的屏風，小到盛滿瓊漿的羽觴，皆可委之於漆藝。文采燦然的漆器，輕巧便利，成為難以抵禦的時尚。幽深的黑色不顯沉悶，熱烈的紅色未見膨脹，黑與紅是這些漆器的主調；穿插其間的黃、綠、灰、白，星星點點，若有若無，是慢吟低唱的和聲。歷史，正從青銅的底色中走出，打開一片新天新地。

　　豆，是傳統的器類，用以盛放肉醬之類的調味品。宴會上，侍者進奉的這柄漆豆，取形於一隻酣睡的鴛鴦，來賓不由得壓低了談話的聲音。即使是一位饕餮食客，又怎麼忍心在這個時候開啟器蓋呢？

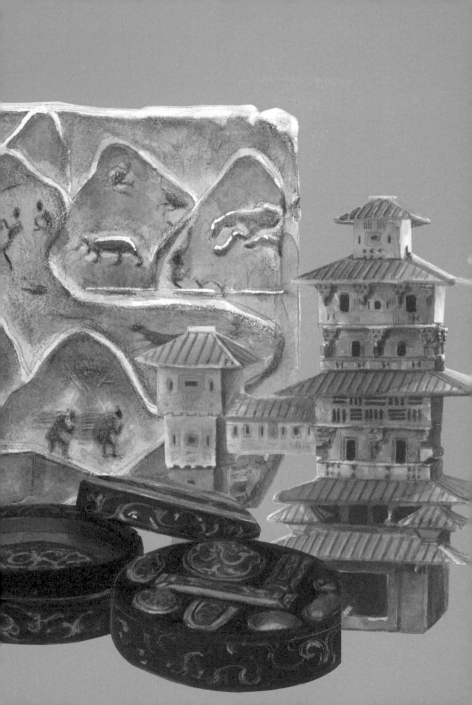

輕輕取下蓋子，

看，

裡面平放着三副手套，

一副質地是素面羅綺，

一副是朱色羅綺，

還有一副是信期繡細絹。

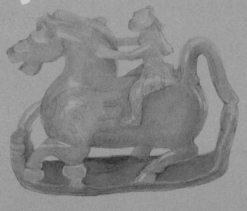

陶跪射武士俑

秦（公元前 221 —前 207 年）
高 128 厘米
1976 年陝西臨潼西楊村秦始皇陵二號兵馬俑坑出土
秦始皇帝陵博物院藏

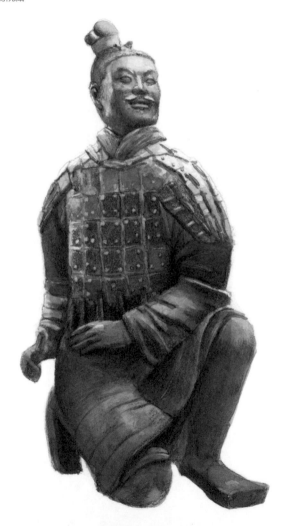

這是處在靜止與運動的銜接點上的身體。辮髮梳髻、身着戰袍和鎧甲的勇士，手中的青銅弓弩已脫落，但還保持着原有的姿勢。他上身側轉，重量落在左足、右膝和右腳尖上，被壓縮的身體在保持穩定、縮小目標的同時，也積聚着飽滿的能量。他堅毅的目光射向遠方，正在機警地等候命令，彷彿隨時可以一躍而起。武士抬起的右腳跟，露出鞋底密密麻麻的針腳，這使得面面俱到的髮髻、鎧甲的穿孔和縫帶等，變得不足為奇。

然而，這只是從秦始皇陵二號兵馬俑坑一百六十件相同姿勢的跪射武士俑中任意選取的一件。三個兵馬俑坑，總面積達兩萬平方米，共發現士兵、馭手、軍吏、將軍俑近八千件，戰車一百三十餘乘，陶馬近一千匹，一排排，一列列，保護着始皇帝在地下的安寧。

這三個兵馬俑坑也只是陵園外城垣以外的陪葬坑，其位置在整個秦陵系統中並不顯要。這座歷時近四十年，動用了七十多萬人 —— 大約全國八分之一的男性勞動力 —— 修建的陵墓，除了主墓室的封土和地宮，地上部分還包括雙重城垣的陵園、寢殿和便殿等大量建築，以及附屬的陵邑；地下則有已探明的一百八十多個陪葬坑、大量的陪葬墓和刑徒墓，以及更多我們一無所知的埋藏。

我們常常基於觀看的體驗，採用視覺分析的方法，來討論這些前無古人後無來者的陶俑。但是，在製作完成之後，這支規模龐大的兵團埋伏在黃土之下，兩千多年來，無聲無息，所有令今人瞠目的廣大與精微，在過去則全然不可見。

秦始皇帝陵，挑戰着我們研究中的理論與術語，也挑戰着我們的想像力。

陶百戲俑

秦（公元前 221 －前 207 年）
殘高 172 厘米
1999 年陝西臨潼秦始皇陵 K9901 陪葬坑出土
秦始皇帝陵博物院藏

在秦始皇陵封土東南部陵園內外城垣間發現的一處陪葬坑，平面呈凸字形。一九九九年的試掘中，出土了十一件男俑。已復原的幾件頭部均已殘，上身赤裸，下着短裙，跣足，姿態各異。由於發掘面積有限，其性質不易判斷。發掘者初步認為，陶俑可能表現了秦代宮廷中表演百戲之類雜技的人員。這些陶俑與以前所發現的軍吏俑、文官俑一樣，皆與真人等大。所不同的是，它們不再強調衣服、鎧甲等細節，而着重塑造人體的結構與力量感，其造型之準確、生動，令人驚異。

回首此前的中國藝術史，除了在東北地區新石器時代紅山文化發現過等人高的裸體女塑像的殘片外，整個青銅時代，絕少見到寫實風格的人物形象。戰國時期的青銅器和漆器上，偶或可見剪影般的人物活動場面，形式較為簡單。秦統一中國之前，秦墓出土的俑也只是粗具其形，體量不大。秦陵百戲俑的淵源尚不清晰，所體現的既是藝術表現技法的變化，更是關於人體的觀念的根本性轉變。令人費解的是，雖然在此後的漢俑中，也可以見到對裸體的表現，但如此大體量的作品，則是絕無僅有。

在這個天下一統、萬象更新的大時代，藝術也產生了新的突破。只可惜，其興也勃焉，其亡也忽焉，這個王朝留下了很多，也丟失了很多。

長信宮燈

西漢（公元前 206 －公元 24 年）
高 48 厘米
1968 年河北滿城陵山竇綰墓出土
河北博物院藏

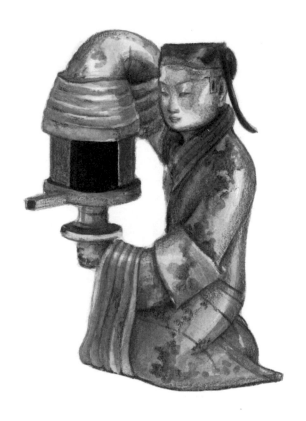

這是兩盞燈。第一盞在這位沉靜的小宮女手中，包括座、柄、燈盤、安插蠟燭的燭釺、可以左右拉動的把手和調節燈光的翳板；第二盞燈擴展到宮女的整個身體 —— 她舉起的右臂成為燈罩和煙管，中空的軀殼吸納煙氣灰炱，以保持室內的清潔。兩盞燈，以及造型、技術、修辭、情感，不露痕跡地重疊在熒熒的燭光中。

　　這件曾在都城長信宮使用的銅燈，幾經易手，最後跟隨新主人 —— 中山王劉勝的夫人竇綰，進駐於河北滿城深山的陵墓中，以其燦燦的鎏金與漫漫的長夜對抗。

鎏金銅馬

西漢（公元前 206 －公元 24 年）
高 62 厘米，長 72 厘米
1981 年陝西興平茂陵一號陪葬塚一號叢葬坑出土
茂陵博物館藏

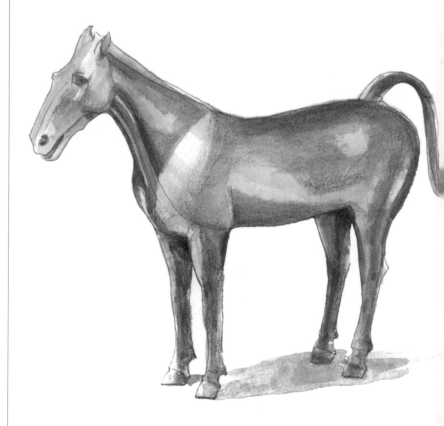

「馬者，甲兵之本，國之大用。」雄才大略的漢武帝為戰勝北方匈奴軍隊，致力於組建強大的騎兵。他設法從西域獲取名馬，以改善馬種，提高戰鬥力。經過改良後的馬，頭小頸長，胸圍寬厚，軀幹粗實，四肢修長，取代了秦至漢初的馬種。在漢武帝茂陵一號陪葬塚附近出土的這匹鎏金銅馬，通體金光爍爍，英俊健美，正是當時名馬的典型形象。

四神紋玉鋪首

西漢（公元前 206 － 公元 24 年）
高 34.2 厘米，寬 35.6 厘米，厚 14.7 厘米
1979 年陝西興平茂陵附近出土
陝西歷史博物館藏

鋪首是門扉上用以固定門環的構件，多以金屬製作，而這件鋪首卻以玉製成。但是，漂亮的青玉，如何能承受長年累月的拉力？青龍、白虎、朱雀、玄武，原是代表四方的靈物，為甚麼在歡快地舞蹈，以至偏離了本來的方位？怒目利齒的獸面，要時時提防門外邪惡的力量，但其眉目之間，怎麼流露出幾分柔情？遠離了實用的功能，種種規矩便溶解在了藝術的浪漫之中。

玉羽人奔馬

西漢（公元前 206 － 公元 24 年）
高 7 厘米，長 8.9 厘米
1966 年陝西咸陽新莊出土
咸陽博物院藏

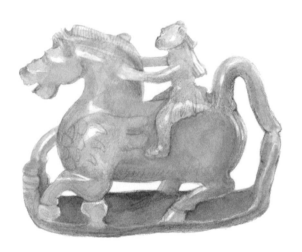

從帝王到平民，長生不老、升入仙境，成了這個時代許多人的理想。這件玉雕出土於西漢元帝渭陵西北、王皇后陵東一處建築遺址，可能原是宮廷中的物品。駿馬肩生雙翼，應為傳說中的「天馬」。騎馬者面容消瘦，雙耳聳立，生毛帶翼，是人們心目中的仙人形象；而潔白晶瑩的玉色，恰好與仙人「肌膚若冰雪」的傳說相合。

　　飛升，是這件作品的主題。然而，雕塑有其本身的重量，作為擺件，它必須穩定地安置於几案。為了處理這個棘手的矛盾，玉工不得不在底部增加一個平板。平板多處高起，與馬蹄、馬尾相連，起到實際的支撐作用。這些高起部分均雕作雲頭，表明仙人和天馬已躍入蒼穹。拿起玉雕，倒過來看，平板的底部也細細雕刻出漫捲的流雲，可見玉工用心之苦。

雙層九子彩繪漆妝奩

西漢（公元前 206 －公元 24 年）
高 20.8 厘米，直徑 35.2 厘米
1972 年湖南長沙馬王堆一號墓出土
湖南省博物館藏

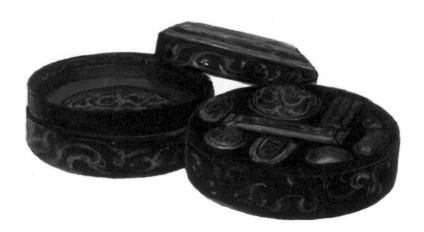

解開帶着「信期繡」花紋的絹質包袱，是一隻直徑一尺多的圓形漆奩。輕輕取下蓋子，看，裡面平放着三副手套，一副質地是素面羅綺，一副是朱色羅綺，還有一副是信期繡細絹。這個裝飾着「長壽繡」紋樣的絹袋，是包裹銅鏡的「鏡衣」。旁邊是一條絲綿絮巾和一縷組帶。

咦？下面還有一層隔板。取出隔板，一、二、三、四……是九隻安靜的小奩！

圓形的小奩有四隻，來，試着逐一打開。大號的裝着一束假髮和一塊絲綿。中號的有兩件，一件盛一些油狀的東西和絲綿粉撲；另一件盛一些粉狀的東西，也配有一隻絲綿粉撲。小號的盛放的是胭脂。

馬蹄形的小奩裝着兩件梳子和兩件篦子，梳子似是象牙做成，篦子好像是黃楊木質。

還有兩件橢圓形的小奩，它們都盛有一些白色的化妝品。

最後是兩件長方形的小奩。較長的一件，盛有兩頁細竹條編的小簾子，雙面夾綺，四周以絹包邊，中部絲帶上有些針孔，可知是用來插針的「針衣」。其中還有兩個叫作「茀」的小刷子。較短的一件盛油狀的化妝品。

我們已經叫不出很多東西的名字，它們是禮物，是名牌，或是當地特產，或來自遠方，每一件都包含着一個再也無法復原的故事。

不再說一下大奩小奩的材質、工藝和紋樣？

噓，樓下有腳步聲。快合上，收起來，女主人來了！

雲鳥紋漆盤

西漢（公元前 206 －公元 24 年）
高 5.5 厘米，口徑 25.8 厘米
1992 年湖北江陵高台出土
荊州市博物館藏

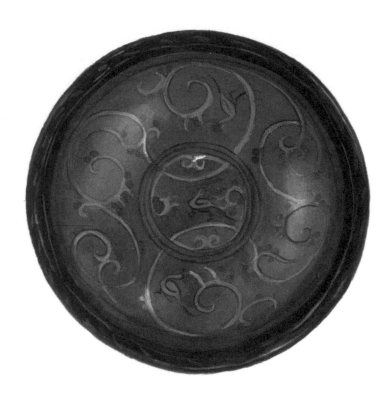

鳥兒收起雙翼，在流轉的雲氣間悠然漫步。一枚漆盤，容納了地，容納了天。

銀盒

西漢（公元前 206 － 公元 24 年）
高 12.1 厘米，腹徑 14.8 厘米，重 572.6 克
1983 年廣東廣州象崗山趙眛墓出土
西漢南越王博物館藏

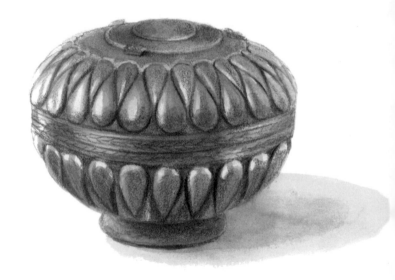

從山東青州和淄博，經江蘇盱眙、安徽巢湖，到廣東廣州，連成一條長長的曲線，大致與中國的海岸線吻合。這些地點先後出土的六件精巧的銀盒，蓋面與盒身上下對稱，周壁皆是捶揲而成的正反相間的水滴狀花瓣，年代大致在公元前二世紀。所謂捶揲，即用一柄小錘，無數次敲敲打打，使銀塊延展出各種厚度均勻的造型。這幾件銀盒的形制、技術，與波斯和地中海沿岸古代國家的銀器風格極為接近。雲南江川和晉寧還出土了五件形制與銀盒相同的青銅盒，但卻用中國傳統的內外範澆鑄而成，其製造時間略晚。許多研究者推斷，銀盒是從海路輸入的舶來品；也有人認為，有些是中國內地對外來器物的仿製。無論如何，誰都無法否認這種造型特別的小盒子與域外關係密切。漢代人嫌這種造型不夠完美，又在蓋頂焊接了三個青銅小紐，在底部加上青銅足。

　　這件銀盒從廣州西漢南越王趙眜墓出土時，裝有半盒藥丸。難道是傳說中崑崙仙山上西王母的「不死之藥」，竟需要保藏在如此奇異的容器中？

玉角杯

西漢（公元前 206 －公元 24 年）
高 18.4 厘米，口徑 5.8 厘米至 6.7 厘米
1983 年廣東廣州象崗山趙眜墓出土
西漢南越王博物館藏

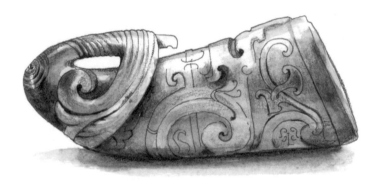

用青黃色的玉料刻成一件形如犀角的杯，口沿下又淺淺雕出一條獨角的龍，龍體化作勾勾連連的雲，溫柔地沿着杯壁環繞、環繞……孰料龍尾在杯子的末端猛然甩出，變幻成立體的雲朵；原本銳利的角尖，也消失在這片雲朵裡。

牛形錯銀銅燈

東漢（25 － 220 年）
高 46.2 厘米，長 36.4 厘米
1980 年江蘇邗江甘泉劉荊墓出土
南京博物院藏

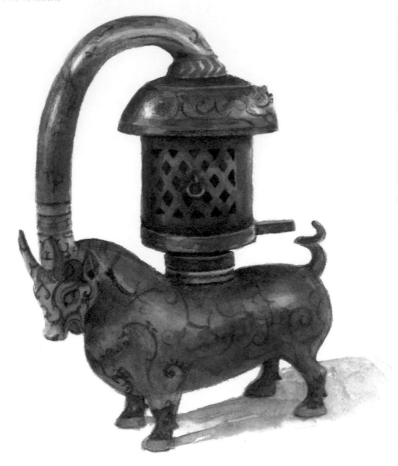

漢代燈具花樣繁多，新意迭出。這盞燈被安置在一頭黃牛的背上，黃牛彎頸側首，雙角直立，神氣畢現。燈盤上插有雙層翳板為燈罩，轉動把手，開合翳板，可調節光的強度和角度。煙炱通過彎曲的煙管通入銅牛中空的體內，牛體內盛水，以溶煙塵。粗大而中空的煙管稱作「釭」，它徑直連接在牛頭上，形成一條有力的弧線，不僅沒有蛇足之嫌，反而像是牛的另一隻犄角，強壯有力。燈管連接燈罩的一端為半球狀，球面上以銀嵌錯出花瓣，使得燈罩像一朵倒掛的蓮花，頗具巧思。牛體遍佈錯銀雲氣紋及多種祥禽瑞獸，如有燈燭的輝映，想必更為光彩奪目。

神獸紋玉樽

東漢（25 - 220 年）
高 10.5 厘米，口徑 0.5 厘米
1991 年湖南安鄉黃山頭林場南禪灣西晉劉弘基出土
湖南省博物館藏

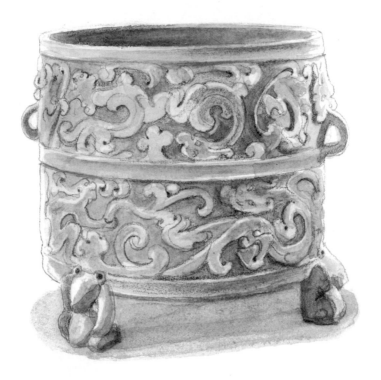

漢代有一種反覆釀造的酒，味道釅冽，色澤清純。如此上等美酒，在宴會中需使用筒形的樽來盛放。這件東漢時期的樽以整塊玉做成，外面雕刻西王母和各種神仙異獸。在兩漢許多地區，居住在崑崙山上的西王母是民間信仰中最為尊貴的神明，人們相信她手中掌握着不死之藥。據說漢文帝有一隻玉杯，上有銘曰「人主延壽」，不知這件玉樽中的瓊漿能否也使主人長生不老？樽的形體較小，容量實在有限，但可能正因為少，其中的酒才更為名貴。

　　這樣一件寶物，在世間流傳了一兩百年後，隨葬在西晉名將劉弘的墓穴中。劉弘出身世家，與晉武帝司馬炎少時一同住在洛陽永安里，二人同歲，又是同窗。他在與北方少數民族的戰爭中頗有戰功，被封為宣成公，後遷南蠻校尉、荊州刺史、車騎將軍、鎮南將軍等職。出土時，樽內發現少許殘留的墨跡，很可能在劉弘或更早的時候，玉樽曾被用作筆洗之類的文具。原有的習俗和信仰消失了，但美好的容顏未改。

陶執畚農夫俑

東漢（25－220年）
高83厘米
1957年四川新津出土
四川博物院藏

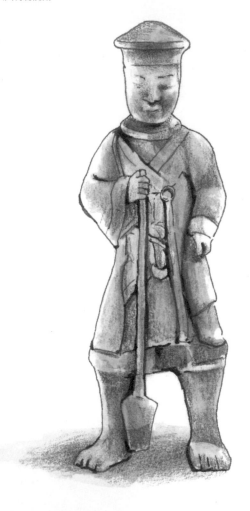

在漢代這個成熟的農業社會，田連阡陌、桑麻繞宅是許多人的夢想。這件農夫俑是為墓主在另一個世界所準備的勞動力。這位憨厚的漢子右手執耜，左手執箕，腰佩長刀，腳板粗大，既是依附於豪強的自耕農，也是保護莊園的武裝力量。陶俑為模製，在翻製過程中，人物五官的細部被「柔化」，輕鬆的表情中充溢着烏托邦式的田園溫情。

陶擊鼓說唱俑

東漢（25 － 220 年）
高 55 厘米
1957 年四川成都天回山出土
中國國家博物館藏

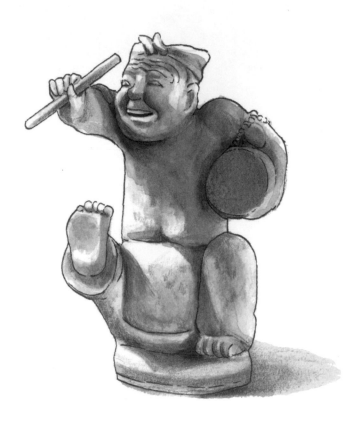

這位身材極為短小的人，是豪門中專門表現滑稽節目以供主人娛樂的樂工。他赤裸上身，下穿長袴，肚皮凸出於袴腰之上。講到精彩處，他舌頭半吐，額上泛起皺紋，手之舞之，足之蹈之。精彩的瞬間，被一位敏感的工匠用眼睛掃描，用泥土 3D 打印。唱詞的韻腳、擊鼓的節奏，都完整地錄製在表情和肢體中，其聲其情，至今一如從前。

　　但不知這誇張的笑容深處，是否有着自由的心跳？

井鹽畫像磚

東漢（25－220 年）
高 46.7 厘米，寬 40.8 厘米，厚 7 厘米
1954 年四川成都揚子山出土
四川博物院藏

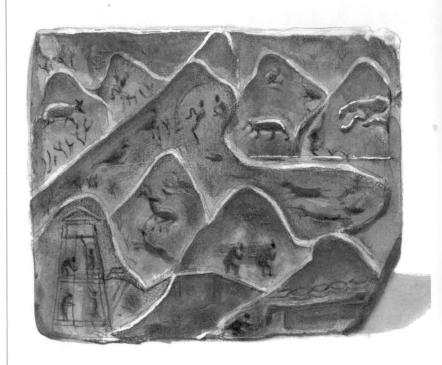

一塊塊方磚縱向立在四周，築成墓室的牆壁。一幅幅圖畫用模具印在磚面上，如同打開一扇扇窗口。生前曾經擁有和未能擁有的一切，全都憑藉這些窗口進入主人的春秋大夢。

　　墓主希望死後擁有一座豪華的莊園，前前後後的山嶺都是他的財產。從這一扇窗子望去，禽獸麇集、草木豐茂的深山裡有一口鹽井。站在井架上的人們，用咿咿呀呀的滑車將盛滿鹽滷的皮囊從井中提出。滷水嘩啦啦倒入井邊的池裡，又順着節節相連的竹筒，穿過一道山嶺，注入一口口鹽鍋。鹽灶如長龍般俯臥在山坡上，火舌噼噼啪啪順勢上升。煎鹽的人連聲催促，兩位樵夫不得不加快腳步。

　　一幅風景畫，因為有了人而生動；因為生動，而遮蔽了冰冷的死亡。

陶倉樓

東漢（25－220 年）
高 185 厘米
2008 年河南焦作李河墓區出土
焦作市博物館藏

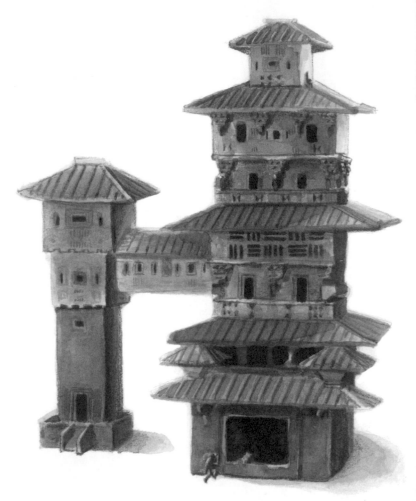

古墓中多隨葬各種美食。漢代人還常常在墓壁上圖繪糧倉，有的附有題記，曰：「此上人馬皆食太倉。」「太倉」又作「大倉」「天倉」，其含義言人人殊，但不管如何解說，都是指糧倉，或在人間，或在地下，或在天上。不管走到哪裡，糧食問題總是揮之不去。

這座奉獻給死者的陶倉樓，只是一個縮微的模型，如同搭建積木一樣組裝而成，卻極盡奢華之能事。一高一低兩座樓閣錯落有致，以凌空的閣道相連屬，上上下下門戶洞開，鱗次櫛比，富麗的彩繪鮮豔奪目。本是高等級建築才能使用的斗拱，卻被反覆地施加於這座陶倉樓上。由於材質被置換，這些斗拱不再是一種技術性、結構性的部件。斗、拱、升穿插關聯，玲瓏剔透，如一朵朵盛開的花兒，令人迷醉。主樓的門前，走來一位背負糧袋的人，糧食裝得太滿，壓得他腰彎背駝，步履維艱。

陶倉樓層層抬升，讓人聯想到積粟重重，取之不竭。有的陶倉樓頂部裝飾各種鳥獸和仙草，漢代人相信「仙人好樓居」，高聳入雲的華屋，說不定也會招來各路神仙。神仙們吸風飲露，不與主人的肚皮爭食，而是引導他們的靈魂步入另一個天地。

關於糧食的藝術，動力來自對飢餓的恐懼。關於仙境的想像，戰勝了令人絕望的死亡。

虎噬牛銅俎

西漢（公元前 206 －公元 24 年）
高 43 厘米，長 76 厘米
1972 年雲南江川李家山出土
雲南省博物館藏

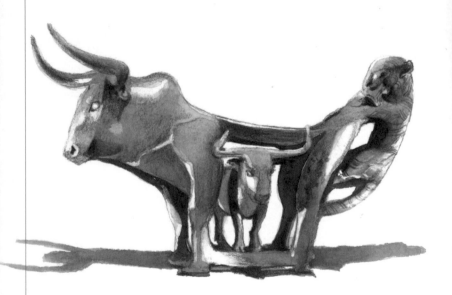

位於雲南滇池一帶的古滇國，大約形成於公元前六世紀中晚期。在本地傳統的基礎上，滇文化吸收中原元素，發展出獨具特色的青銅藝術。

　　這件銅俎是滇青銅器中最具代表性的一例。寬厚的牛背用作俎面，突出了牛善於任力負重的能力。直立的牛腿借為銅俎的四足，是對藝術形象和器物結構之間同質性的發現。極度收縮的底部，與頂部富有統攝力的長弧線，形成強烈的對比，使得器物產生飛升的動勢。大牛前半身極為逼真，但腹下廓然洞開，一頭小牛垂直貫穿，構成十字形的交叉。伏虎利齒撕咬着大牛肥厚的臀部，充滿戲劇性衝突。虎的形體明顯經過了縮小，大牛突出的犄角與之構成視覺上的平衡，捕食者未必強，為肉者不言弱。

　　滇的青銅器多見寫實的動物形象，但這件銅俎的風格已不能簡單地用「寫實」來概括。作者在具備了極強的造型能力之後，卻不被動地抄襲自然，而是勇敢地跳出固有法則，大破大立，大開大合，使得這件器物充滿令人血脈僨張的力量。

　　牛在滇國是祭祀中最重要的犧牲，俎用以切肉獻祭。置於案上的血食與牛的藝術形象之間，又形成另一種攝人心魄的張力。

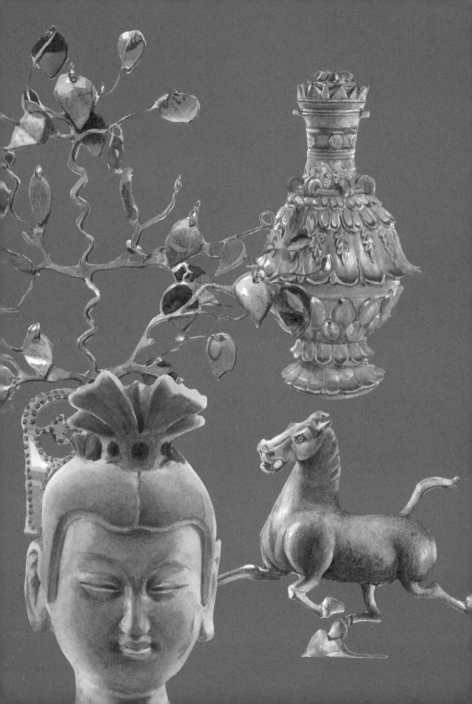

鐵馬菱舟

忍冬的葉子嫌花瓣的隊列太齊整，
追隨着波浪，
從花瓣的縫隙間跑過，
被驚擾的魚兒逃得無影無蹤。

青釉羊尊

三國·吳（222 － 280 年）
高 25 厘米，長 30.5 厘米
1958 年江蘇南京清涼山草場門甘露元年（265 年）墓出土
南京市博物館藏

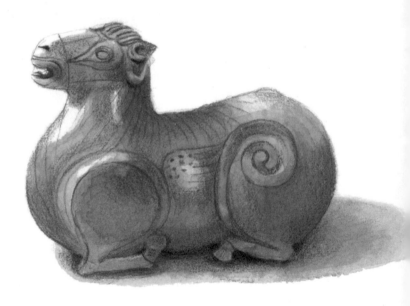

江南水鄉的瓷器，在三世紀得到較大的發展，其釉色以青色為基調，厚度均勻，造型也多姿多彩。遠古的陶器和商周的銅器已常見將器身塑造為動物形象的做法，但這件羊形尊卻有別樣的風致。臥伏的姿態、圓潤的形體、簡潔的裝飾、晶瑩的釉色，全都與綿羊溫順的天性渾然一體。羊頭上有一圓孔，用於插物。仔細再看，它還有一對小小的翅膀。還真別低估它，說不定哪一天，它也會凌雲而去。

青釉蛙形水注

三國·吳（222 − 280 年）
高 6.5 厘米，口徑 2.5 厘米，底徑 4.5 厘米
徵集
南京市博物館藏

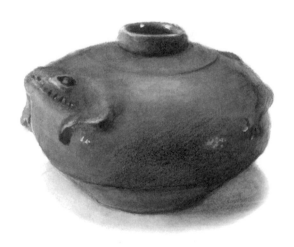

書房靠近初夏的池塘。燈下，取七八支新簡。將水注中的水倒幾滴在硯面上，持墨輕輕研磨，藉機默誦一遍清晨讀過的古詩。

　　一隻迷路的青蛙穿窗而入。少年抬頭看時，青蛙一躍，隱藏到硯邊青色的水注中。

　　陸游的書房中也有一隻水注，造型為蟾，是蛙的近親，時人稱之為「硯蟾」。不過，時節已到了初冬。詩人難眠，得句曰：「水冷硯蟾初薄凍，火殘香鴨尚微煙。」香鴨，是指鴨形的香爐。吟到此處，天已放亮。

　　千年百年，讀書人有多少個不眠的夜晚？

銅奔馬

西晉（265 － 317 年）
高 34.5 厘米，長 45 厘米
1969 年甘肅武威雷台出土
甘肅省博物館藏

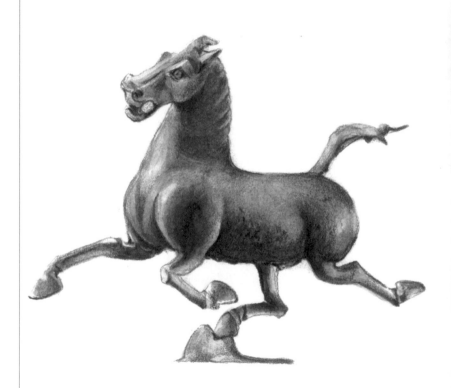

駿馬從飛鳥的上方掠過，一隻馬蹄輕輕觸點在鳥背上。我們可以從鳥兒展開的雙翅聯想到無垠的天空，從駿馬與飛鳥的關係感受到風馳電掣的速度。至於作者對物體重心的精確把握，則完全隱藏在巧妙的構思和完美的造型裡，不露一絲痕跡。

　　這件著名的文物出土於甘肅武威雷台墓。該墓原定為東漢時期，但根據近年來對墓中隨葬銅錢的進一步研究，學者們將其年代改定為西晉。當然，這一新的認識並不影響銅奔馬的歷史價值和藝術價值。

青釉香熏

西晉（265－317年）
高 19.5 厘米，球徑 12.1 厘米，盤徑 17.5 厘米
1952 年江蘇宜興周墓墩出土
中國國家博物館藏

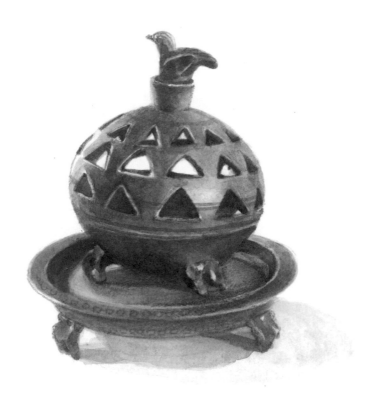

三隻小熊托着圓形的平盤，又三隻小熊托着球狀的爐身。爐身鏤空，一層三角，再一層三角，又一層三角，層層疊疊，漸漸變小，徐徐上升。是甚麼引來一隻羽翼未豐的小鳥，搖搖晃晃地棲落在香熏的頂部？

　　是草色的青釉，是裊裊的煙雲，還有高士悠揚的琴聲。

金步搖冠飾

西晉（265－317年）
高 17.8 厘米
1989 年遼寧朝陽田草溝出土
遼寧省文物考古研究所藏

戰國楚人宋玉在一篇賦中寫道，他路投一人家，見主人之女「垂珠步搖」。東漢皇后的「謁廟服」，以及行親蠶禮時的服飾，也都包括頭上佩戴的金步搖。東漢劉熙説，所謂步搖，指「上有垂珠，步則搖動也」。然而早期的步搖，只在文獻中留下一個閃閃爍爍的影子。

　　步搖的實物集中發現於遼西慕容鮮卑的墓葬中，但也只是步搖冠頂端的飾物。遼寧朝陽田草溝所出土者，是比較典型的一件。透雕有雲紋的基座稱作「山題」，其上生出的花樹枝幹崢嶸，三十多片桃形搖葉懸綴枝上，纍纍若若，熠熠生輝。該墓骨架保存不佳，從同時出土的耳環、指環、金釧判斷，墓主可能為女性。但在同時期的男性墓中，也出土過步搖冠飾，可知並非為女性所專有。

　　花樹形的步搖冠飾，起源於中亞、西亞。在頓河下游新切爾卡斯克，即《史記》中提到的「奄蔡」，一座公元前二世紀的女王墓出土的金冠上，有兩株金樹。在阿富汗北部公元一世紀大月氏人的墓中，也有樹木形的冠飾。隨着大月氏等民族的遷播，這種華麗的頭飾被帶到中原和北方，與中國傳統的垂珠步搖相匯合，並襲用了漢文中「步搖」的名稱。甚至有文獻提到，「慕容」一名，即由「步搖」二字音訛而成。

　　在中原和南方地區，外來的步搖被納入了中國服飾的等級系統。目前已有一些金步搖飾片零零星星地出土，但尚無法復原其完整的形態。從遼西出發，步搖還繼續傳播到朝鮮半島，並遠渡東瀛。在那裡，更有一些完整的步搖冠被發現。

　　從西亞到東亞，從草原到江南，那些搖搖曳曳、明明滅滅的金玉珠貝連綴起來的，是一部文化交流的歷史。

鴨形玻璃水注

十六國・北燕（407 − 436 年）
長 20.5 厘米，腹徑 5.2 厘米
1965 年遼寧北票西官營子村馮素弗墓（415 年）出土
遼寧省博物館藏

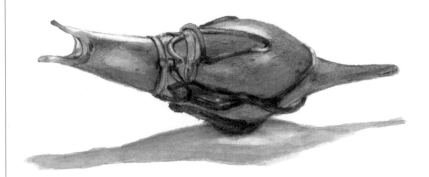

玻璃製造始於公元前兩千年的西亞與埃及。從戰國早期開始，一些彩色玻璃珠就輾轉流傳到中國。這些深藍色小珠子鑲嵌在天藍色的基體上，外緣有赭石色的圓圈，俗稱「蜻蜓眼」。將出土蜻蜓眼的地點連起來，就構成了一條漫長的路線，貫穿埃及的盧克索、美索不達米亞的古巴比倫城、伊朗的德黑蘭、烏茲別克斯坦的塔什干、哈薩克斯坦的阿拉木圖，再從新疆伊犁河流域，向東至哈密，經內蒙古西北草原道，穿過居延澤、黑水城，過陰山，到達中原，甚至南下抵達濕潤的雲夢澤。漢代以後，一些玻璃器皿也開始傳入中國。這些脆弱的器具，或穿過大漠綠洲，或劈開萬里波濤，到達目的地時，十不存一，身價遠比黃金珍貴。

五世紀早期，中國北方各政權正陷入對立和衝突之中，一件鴨形玻璃水注卻搖搖擺擺地走過北方絲綢之路的草原道，悄然落腳在遼西慕容鮮卑所建的龍城，成為北燕天王馮跋之長弟、宰相馮素弗的收藏。水注採用了無模具的吹製技術，呈淡綠色，透明，外有白色風化層。其扁嘴張開，尾巴細長，鼓腹。頸部的三角紋、背上的雙翅，以及腹下部表現雙足的摺線，則是在主體成形後，再從爐中挑出玻璃料拉條，在冷卻前纏繞而成。其腹底黏玻璃餅，以便於平置。此器屬於西方系統的鈉鈣玻璃，製作技術也與羅馬玻璃相同。水注重心在前，彷彿要俯身飲食；充水至半時，其後身加重，頭頸自然抬起，身體變得平穩。至於有人從這種頗具機巧的設計，說起孔子所見「虛則欹，中則正，滿則覆」的「欹器」，則只能視作一種有趣的聯想了。

石獸

南朝·齊（479 – 502 年）
殘高 220 厘米，長 270 厘米
江蘇丹陽田家村景安陵（493 年）前

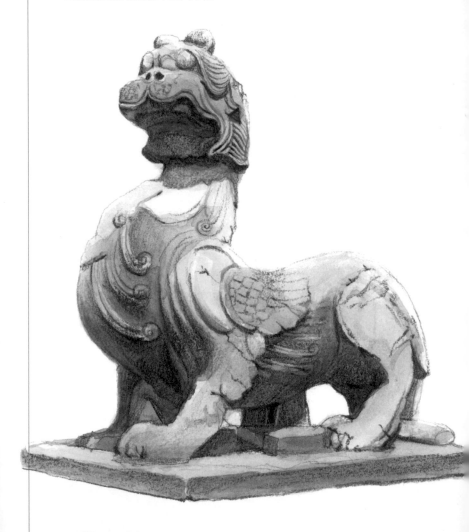

宋、齊、梁、陳，這些在寒門手中更迭的政權偏居江南，內部爭鬥紛紜，版圖不斷縮小，恢復中原的殘夢越來越難以延續。但是，皇室卻建立起比北朝更為完整的陵墓石刻制度，以顯示其正統性。在今南京、丹陽一帶的山坳水田間，南朝皇帝和宗室王侯的陵墓班班可考者三十餘處，均依山而建，陵前開闊處設神道，神道左右立成對的石獸、石柱、石碑，遙遙呼應着東漢墓葬的傳統。

　　石獸用整塊巨石雕成，體制巨大，高三至四米，有天祿、辟邪、麒麟、符拔等不同的名稱，應是將獅子一類的動物加以神化而成。早期的石獸較為簡樸渾厚；中期的身姿雄健，富有動感；到晚期則比例失度，缺乏生機。風格的變化似乎可以反映出不同時期國力的興衰。丹陽田家村現存兩石獸，東西相距六十八米，南向。西側的這尊石獸獨角，身軀的曲線如波浪洶湧，帶領着頭、頸、尾和四肢一起躍動。細膩華麗的毛髮，更在這蓬勃激越的律動中增加了瑰偉奇詭的色彩。其肩部的羽翼以浮雕技法刻出，對比石獸整體的動勢，倒是顯得可有可無。有論者認為這對石獸屬齊武帝蕭賾的景安陵。

　　史載蕭賾在位的十餘年裡，勤於政事，屬行節儉，並與北魏通好，「百姓無雞鳴犬吠之警，都邑之盛，士女富逸，歌聲舞節，袨服華妝，桃花綠水之間，秋月春風之下，蓋以百數」。然而，神道深處的墓室已不復存在，其主人難以進一步驗證。黍離麥秀、滄海桑田，是耶非耶，都已模糊在一片煙雨之中。

青釉蓮瓣紋蓋罐

南朝（420 － 589 年）
高 28 厘米，口徑 15 厘米，足徑 16 厘米
1994 年江蘇泰州市海陵區出土
泰州市博物館藏

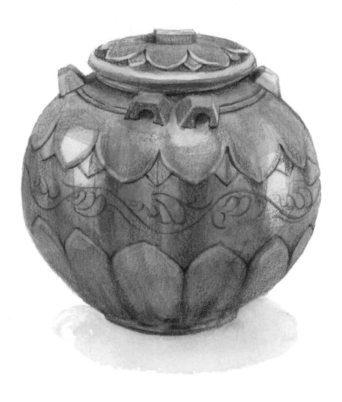

上層的花開了，中層的花開了，下層的花開了。忍冬的葉子嫌花瓣的隊列太齊整，追隨着波浪，從花瓣的縫隙間跑過，被驚擾的魚兒逃得無影無蹤。

　　雨過後，濃濃淡淡，天地全是一色的青。

陶供養人頭像

北魏（386－534 年）
殘高 7.8 厘米
1980 年河南洛陽永寧寺塔基遺址出土
中國社會科學院考古研究所藏

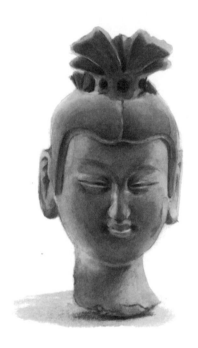

拓跋鮮卑所建立的北魏政權自平城遷都洛陽之後，繼續支持佛教的發展。熙平年間（五一六年至五一八年），掌控朝政的靈太后胡氏在洛陽城內太社以西建永寧寺，寺中心有九層木塔。時人楊衒之稱，永寧寺塔「舉高九十丈，有刹復高十丈，合去地一千尺。去京師百里，已遙見之」。此說雖可能有誇大的成分，但該塔無疑是城內最高的建築。胡太后將這座窮極土木之壯的高塔看作自己權力的象徵。神龜二年（五一九年）八月，她不顧群臣反對，在「容像未建」的時候就登上永寧寺塔，「視宮內如掌中，臨京師若家庭」。武泰元年（五二八年），叛將爾朱榮將胡太后沉於黃河。永熙三年（五三四年），永寧寺塔遭雷擊焚毀，大火經三月而不滅。

　　如今，我們只能根據文獻記載和考古學家對塔基的發掘，遙想這座見證了北魏晚期多個重大事件的高塔之宏壯。塔基出土了一千五百六十多件泥質彩塑殘塊，包括佛、菩薩、弟子和供養人的形象，可能屬於安置在塔上的一組表現貴族禮佛題材的群像。這些塑像比例準確，細膩精美，代表了當時雕塑藝術較高的水平。

石雕脅侍菩薩像

東魏（534－550 年）
殘高 36 厘米
1996 年山東青州龍興寺出土
青州博物館藏

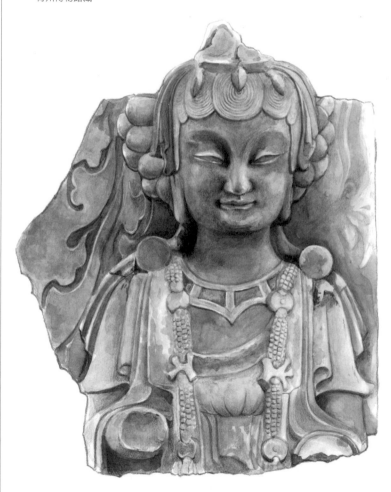

青州龍興寺出土的成百上千的佛教石造像殘塊，百分之九十以上是北朝晚期遺物，少量屬於唐代和宋代。這些造像可能在中古時期大規模的滅佛運動中受到破壞，但其碎片卻被小心翼翼地保存，到宋代才按照特定的宗教儀式掩埋。

　　破壞造像，所攻擊的不僅是一種炫目的視覺形象，更是其內在的宗教力量。而在信眾心目中，佛像是佛陀的化身，佛像的損毀，令他們聯想到佛的涅槃。一場劫難猶如一場烈火，火焰熄滅後，千百塊碎片依然堅硬，如同舍利一樣，充滿靈力。它們不僅是一種象徵性符號，更是一種聖物。他們修復造像，試圖恢復其完整的形象，以維護其神聖性。對於那些過度破損而無法再次修補的造像，則將其碎片悉心保存，並擇時鄭重地加以瘞埋。他們甚至幻想，當某種機緣到來時，那些失落的蓮花座、背光、佛頭會重新聚合在一起。聚合，意味着重新擁有力量，也意味着一個新時代的到來。

　　這件菩薩像的貼金脫落了，彩繪褪去了，只有微笑永恆，彷彿甚麼都未曾發生。絢爛的花冠、華貴的瓔珞、美麗的天衣，都因為這張生動的臉而黯淡無光。

彩繪石雕菩薩像

北齊（550 — 577 年）
高 136 厘米
1996 年山東青州龍興寺出土
青州博物館藏

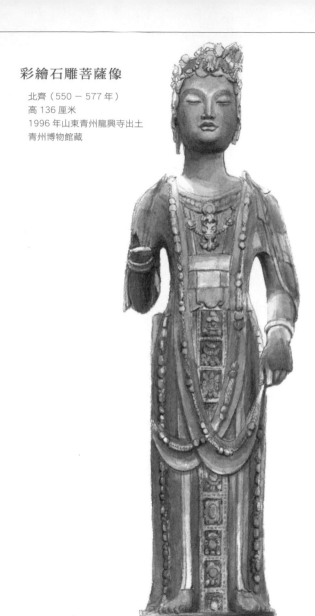

上古時期，中原地區缺少偶像崇拜的傳統。人們在禮器製作上花費大量心力，卻很少直接繪塑祖宗和天帝的形象。以「像教」為特徵的佛教傳入之後，心靈深處的神明變得昭昭在目，中國人開始用新的方式想像和構建彼岸世界。與深奧的佛經相比，造像以其盡善盡美的視覺形象，直指人心，吸引和感化着那些不能閱讀的人。造像是各種儀式的核心，而製作造像，也成為信眾功德的體現。多種佛經強調，出資造像的人可獲得福報；而一位善於製作造像的匠師，本身就是天人的化身。

　　匠師們既熟悉石頭的性格，又掌控了所有的藝術語言。這尊菩薩像首先出自雕塑家的斤斧，卻全然不見考擊斫鑿的痕跡，我們只看到端莊清秀的眉目、富有彈性的指尖、柔軟舒滑的帔帛、纍纍疊疊的瓔珞。丹青妙手隨類賦彩，又在造像上施以耀眼的貼金，以及朱砂、石綠、赭石、石青等顏色，雖歷經時光的洗刷，仍斑斑可鑒。石頭的堅硬與冰冷被剔除、遮蔽，留下的是聖潔與恆久。

青釉仰覆蓮花尊

北朝（386 — 534 年）
高 63.6 厘米，口徑 19.4 厘米
1948 年河北景縣封氏家族墓出土
中國國家博物館藏

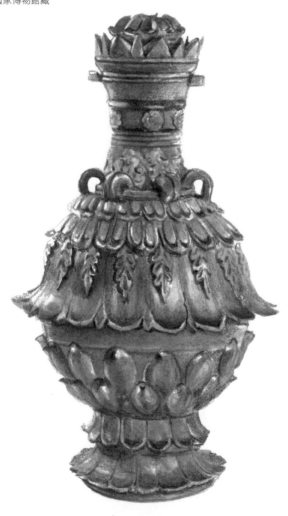

戰爭造成了南北的分裂，但這種華美的器物卻在南北兩地同時製作，文化的力量超越了政治與軍事的對立。與南朝青瓷蓮花尊的秀美不同，這件北朝的產品更為粗放渾樸，顯露出北方民族特有的氣質。

黃釉瓷扁壺

北齊（550－577年）
高20厘米，口徑6.4厘米
1971年河南安陽范粹墓（575年）出土
河南博物院藏

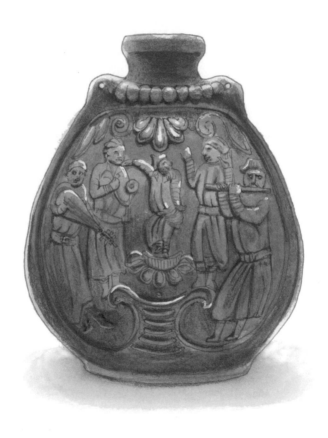

盛放美酒的扁壺仿自遊牧民族馬背上的皮囊，宴會中的樂舞印在壺身兩側 —— 中間一人跳起胡旋舞，樂手們彈琵琶、擊鈸、吹橫笛，又有一人高舉雙手，打着歡快的節拍。這個小型歌舞團的成員來自遙遠的西域，皆深目高鼻，清一色的窄袖長衫、腰帶和高筒軟靴。猜一猜，那些正在暢飲的觀者又是誰？

　　同樣的扁壺在北齊范粹墓中出土了四件，均為一模所製，兩側的畫面相同。洛陽也發現過相似畫面的瓷壺。大量的複製，使這些原本新奇的器物、圖畫和樂舞變得平平常常，秦皇漢武留下的深沉中，也融入了活潑明麗的顏色。

鑲嵌珠寶金飾

北齊（550 — 577 年）
殘長 15 厘米
1981 年山西太原王郭村婁叡墓出土
山西博物院藏

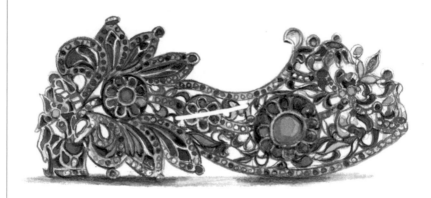

北齊並州刺史東安王婁叡是權傾一世的外戚，其陰宅規模宏大，墓室、墓門、甬道、墓道的牆壁上，漫天漫地，全是色彩如新的壁畫——端坐在帷帳中的墓主夫婦、傘扇聯翩的儀仗、勤謹忠誠的屬吏、出行與歸來的駝馬……這個王朝的繪畫史不再是一片空白。

　　大墓在歷史上屢屢被洗劫，但仍出土較多隨葬品。考古學家在一個盜洞下發現的這枚殘斷的金花飾片，應是慌亂的盜賊離開時，懷中金冠上脫落的構件。鑲嵌在上面的珍珠、瑪瑙、藍寶石、綠寶石和玻璃早已紛紛散去，也好，讓我們看見了這黃金的底色。一朵朵正面的、側面的蓮花，各種無以名狀的花草，分解開來，是長長短短妙曼的曲線，是金珠、金絲、金片。

　　縱然有繁複的花樣、精巧的工藝、昂貴的材質、無上的尊貴，能留下的，也不過是這碎片的碎片，鱗爪的鱗爪。

鎏金銀胡瓶

5－6世紀
高 37.5 厘米
1983 年寧夏固原深溝北周李賢夫婦墓（569 年）出土
固原市博物館藏

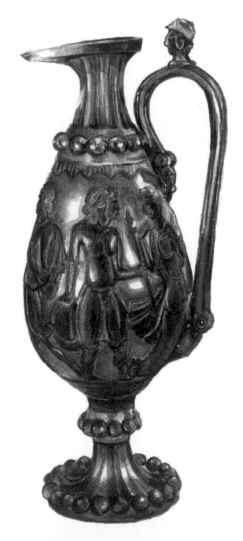

慢慢旋轉造型奇特的胡瓶，三千多年前的浪漫與風雲一一映入眼簾：正面居中，特洛伊王子帕里斯將金蘋果遞給愛神阿芙洛狄忒。左側，帕里斯在愛神幫助下誘拐希臘最美麗的女子 —— 斯巴達王后海倫，由此引發的戰爭悲劇則沒有登場。轉到右側，海倫已回到丈夫墨涅拉俄斯身邊。這個古老的愛情故事，特洛伊城的不幸命運，以及那些無畏的年輕戰士，曾因荷馬的詩篇在歐羅巴傳唱千古，誰曾料到竟跨越迢迢山水，出現於遙遠東方。

　　有的研究者認為，這件鎏金銀胡瓶是中亞波斯薩珊王朝工匠模擬希臘圖像的產物，或是出自薩珊舊屬大夏地區受希臘影響較深的工匠之手。至於在輾轉的過程中，又發生過多少故事，人們已難以說清。

　　愛情和醇酒，天生如影隨形。擎起胡瓶，讓瓊漿盡情傾瀉於杯中，瀰漫開來的不僅是酒香，也有來自遙遠國度暗湧的情愫。

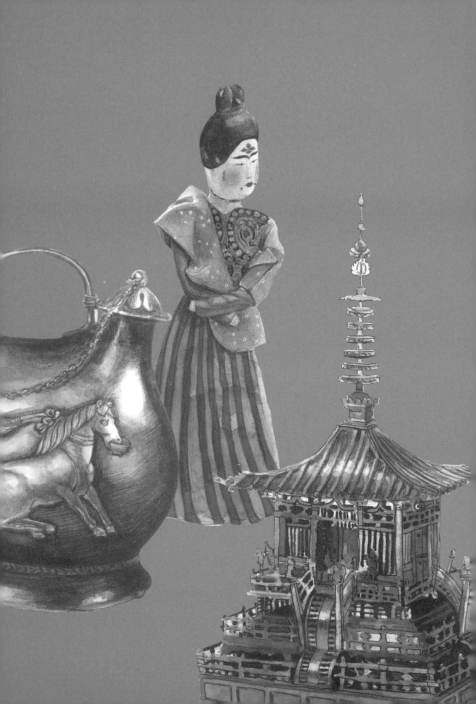

金銀歲月

馬的影子深深定格在銀壺兩面，
它聽不到動地而來的漁陽鼙鼓，
也完全不知馬嵬坡下的故事，
依然保持着張說筆下盛世的姿態。

鎏金仕女狩獵紋八瓣銀杯

唐（618 － 907 年）
高 5.4 厘米，口徑 9.2 厘米，足徑 4.2 厘米
1970 年陝西西安何家村出土
陝西歷史博物館藏

巧匠何稠，是中亞富商的後裔，其故鄉在烏茲別克斯坦撒馬爾罕與布哈拉之間。梁元帝承聖三年（五五四年），西魏攻陷南梁江陵，何稠隨擔任梁國子祭酒的叔父何妥來到長安。他在北周和隋擔任過多種職務，負責製作工藝品和輿服羽儀；入唐後，又任將作少匠。在各個朝代的政治風雲中，何稠遊刃有餘，依靠的是巧思過人、用意精微的技藝。

　　鎏金仕女狩獵紋八瓣銀杯，很可能就是像何稠這樣一位有着域外文化背景的匠師與內地同行切磋、爭論、妥協、合作的產物。只能容下一根手指的環形柄、多曲三角形的指墊、調皮的鈎形指鋬，搭建起典型的中亞粟特風格的身架，決定了使用者獨特的手勢；或者反過來說，是代代傳承的習性，控制着這些點、線、面的位置和走向。在口沿，在足底，以及常常被食指遮擋的手柄外側，手拉手同步跳動的聯珠紋，同樣閃耀着異域的光彩。七到八世紀初，粟特八棱帶把杯上那些堅硬的直線，已被妙曼流轉的曲線取代，杯體下部的八瓣仰蓮，承托着另一層高起的花瓣，如同這個時代一樣，飽滿堅實、痛快淋漓地綻放。

　　細看外壁每個花瓣上，狩獵的男子馳馬臂鷹、張弓搭箭，悠閒的仕女低語奏樂、問花撲蝶。這一幅幅小小的畫面，次第鋪展，彷彿兩套多曲畫屏被拆分後，又交錯組合為一體。低眉俯察杯底，波浪翻騰，從印度神話中游來了一尾長鼻利齒的摩羯魚。周圍冷靜的山石，卻是一派唐風。

　　沒甚麼好奇怪的，子曰：君子和而不同。

鎏金鸚鵡紋提樑銀罐

唐（618 – 907 年）
高 24.1 厘米，口徑 12 厘米，底徑 14.4 厘米
1970 年陝西西安何家村出土
陝西歷史博物館藏

材料、工藝、質感、色澤、形狀、紋樣……一切都是盛唐的標配，無須我的文字來描述。從折枝花間的鸚鵡，我想起白樂天的一首小詩，說的卻是這器物旁邊人的容顏——

　　隴西鸚鵡到江東，養得經年嘴漸紅。
　　常恐思歸先剪翅，每因餵食暫開籠。
　　人憐巧語情雖重，鳥憶高飛意不同。
　　應似朱門歌舞妓，深藏牢閉後房中。

鎏金舞馬銜杯紋銀壺

唐（618－907年）
通高 14.8 厘米，口徑 2.3 厘米，腹長徑 11.1 厘米、短徑 9 厘米
1970 年陝西西安何家村出土
陝西歷史博物館藏

八月五日的千秋節，是唐玄宗的生日。每到這一天，朝廷都要在興慶宮勤政樓下大宴賓客。百匹盛裝的舞馬分列左右，玄宗給它們取了名字，或曰「某家寵」，或曰「某家驕」。在《傾杯樂》的伴奏下，舞馬奮首鼓尾，縱橫應節。堂中又設三層床板，舞馬躍上，旋轉如飛。舞到高潮時，有壯士將床板和舞馬一併舉起，賓主觥籌交錯，顛倒沉醉。宰相張說親臨其盛，留下多首詠舞馬的詩，其一寫道：

聖皇至德與天齊，天馬來儀自海西。

腕足徐行拜兩膝，繁驕不進踏千蹄。

鬖鬃奮鬣時蹲踏，鼓怒驤身忽上躋。

更有銜杯終宴曲，垂頭掉尾醉如泥。

現場少不了流漫陸離的器具。一件馬背上的皮囊壺，從草原長途跋涉，來到長安，為拿到一張入場券，不得不化身為銀質。粗糙的壺身因此變得光亮可鑒，映照出舞馬的身影。

如此的盛宴年復一年，不知甲子。一匹馬的影子深深定格在銀壺兩面，它聽不到動地而來的漁陽鼙鼓，也完全不知馬嵬坡下的故事，依然保持着張說筆下盛世的姿態。有一位前朝老臣還記得它的名字——楊家驕。

葡萄花鳥紋銀香囊

唐（618 - 907 年）
外徑 4.6 厘米，金香盂直徑 2.8 厘米，鏈長 7.5 厘米
1970 年陝西西安何家村出土
陝西歷史博物館藏

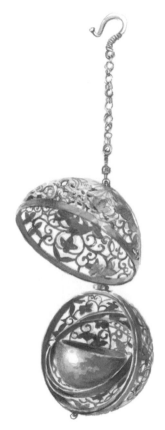

小鍊子輕輕擺動，羽光花影凌凌亂亂。縱有枝間葉隙的玲瓏剔透，香囊中的世界也是一片模糊。真擔心鎖在其中的香料早已狼藉不堪！

　　喚停佳人的纖步，穩住香囊，從側面輕啟銀鈎，剖開外層的圓球，才得見內部的種種機關 —— 兩層雙軸相連的同心圓平衡環，各個部件兩兩活鉚，彼此聯動，適時調節，中央半圓的香盂，重心堅定地指向地面。燃香的火星絲毫沒有外散，香灰也沉靜地安睡在盂中。一切都是杞人憂天。

　　公元四世紀前後輯成的《西京雜記》一書，記西漢長安城中有位名叫丁緩的巧工，製作了一種可放置在被褥中的香爐，「為機環轉運四周，而爐體常平」。該書多搜神拾遺，未必是西漢長安的實錄，所謂被中香爐，很可能出自想像。但是，在唐人的長安，昔日異想天開的夢境，卻變得真真切切、盈手在握。

鳳鳥銜枝鎏金銀釵

唐（618 － 907 年）
釵頭高 9.8 厘米、寬 16.9 厘米，釵腳長 10.2 厘米
2003 年陝西西安長安紫薇花園出土
陝西省考古研究院藏

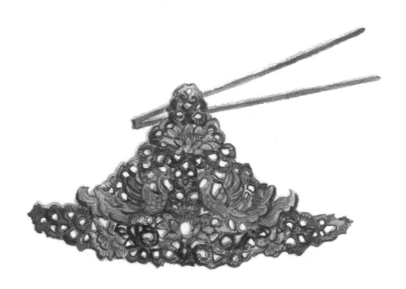

釵是雙股的約髮用具，最早出現於春秋時期。或斜插在鬢邊，或取複數，在高聳的雲髻上插為一排。細心梳理的髮髻，本已是美好的造型，金、銀、玉等材質的釵，又在烏黑的底色上增添了星星點點的躍動，更使得佳人顧盼生輝。

　　唐時的釵，在實用之外又注重裝飾。這枚釵出土時，釵頭與釵腳已斷裂為二。我請教了主持發掘的考古隊隊長，從他提供的現場照片看，釵頭正面向前，釵腳垂直焊接在釵頭背面。三角形的釵頭上，雙鳳華美的尾羽層層展開，不免令人眼花繚亂。藉助局部的鎏金，我們才可分辨出哪裡是花，哪裡是鳥。

　　到了宋代，這釵頭的鳳凰又化為詞牌名。然而，說到「釵頭鳳」，人們卻只記得陸游的作品。字字句句，全是悔，全是恨，模糊了花與鳥，模糊了金與銀。

鎏金銅塔

唐（618 − 907 年）
高 53.5 厘米，座寬 28.5 厘米，剎高 23.5 厘米
1987 年陝西扶風法門寺地宮（874 年）出土
法門寺博物館藏

中文「塔」字來源於巴利語 thūpa，梵文作 stūpa，音譯為窣堵波、浮屠等，其本義為墳墓。古印度的窣堵波為半球狀，空用以瘞埋佛涅槃火化後所得的舍利。在公元前流行的小乘佛教排斥偶像崇拜，塔作為替代品，在禮拜儀式中引導人們去思慕佛的偉大。公元一世紀後，大乘佛教流行，印度西北犍陀羅地區造像大盛，出現了專門用於供奉佛像的佛殿。有的在結頂處裝刹，內部安放舍利，具有窣堵波和佛殿的雙重性質。

傳入中國的佛塔，與傳統的樓閣等建築結合在一起，頂部加刹。這件鎏金銅塔出土於唐咸通十五年（八七四年）正月封閉的扶風法門寺地宮，原置於前室的一座石塔內，各部件被拆解安放，復原後為一座仿木結構的方亭，直欄橫檻，瓦縫參差，皆歷歷在目。絕大部分唐代土木建築早已灰飛煙滅，這樣一件逼真的縮微模型，為今人了解彼時的建築形制提供了難得的實物材料。從其風格看，應是盛唐之物。塔內部中空，可放置他物，推測原是安放舍利的容器。

塔頂的寶刹上有相輪、華蓋、日月和摩尼珠，尚保留有外來的傳統，除此之外，人們對於佛國的想像與表達，無一不是從中土世俗世界出發。

人物花鳥紋螺鈿漆背銅鏡

唐（618 － 907 年）

直徑 24 厘米

1955 年河南洛陽澗西興元元年（784 年）墓出土

中國國家博物館藏

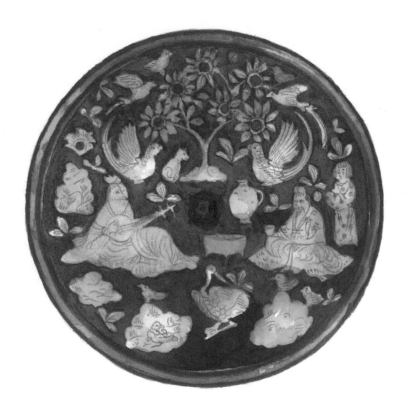

《孟子》所言「窮則獨善其身，達則兼善天下」，為讀書人的進與退，皆提供了充分的理由。生活在現實世界的人，可儒可道，不必在哲學教科書中擇其一端，而不及其餘。到了南朝，皇帝的陵墓中，竟然也裝飾着「越名教而任自然」的魏晉名士「竹林七賢」的肖像。唐人也是如此，夜晚聲色犬馬，第二天又幻想着做一名悠然見南山的隱士。

　　在這種風氣中，樣板人物也會變形。這枚唐鏡背面裝飾彈阮和飲酒的高士，他們沒有「飯疏食飲水，曲肱而枕之」，而是過着被服纖麗、僮僕梁肉的日子。皓月當空，鳳鳥驚翔，花木繁茂，好一派富麗祥和。鏡上所有的人物、動物、植物、器物，皆以蚌殼切割而成，再用大漆黏貼在青銅的底板上，這種裝飾銅鏡的做法，僅見於唐代。然其材質、技術與光色，皆與畫面的主題相去甚遠。

　　超凡脫俗的舉止，一旦為人人所效法，便成了凡俗。不過，凡俗也有凡俗的精到之處。

獸首瑪瑙杯

唐（618 – 907 年）
高 6.5 厘米，長 15.6 厘米，口徑 5.9 厘米
1970 年陝西西安何家村出土
陝西歷史博物館藏

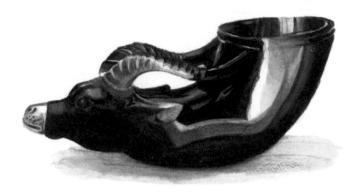

唐長安城內出土的獸首瑪瑙杯，年代、產地都存在較大的爭議。多數學者認為，這種端部有獸首、整體呈角形的杯子，是西方所說的「來通」。來通早在西亞的亞述、波斯阿契美尼德王朝就已出現。在土庫曼斯坦舊尼薩古城發現過十餘件公元前二世紀的象牙來通，巴爾干半島的色雷斯則有金銀來通出土。收藏在世界各地博物館的來通，底部有羊、馬、牛、獅等動物形象，變化多端。

　　瑪瑙製作的來通僅此一例。瑪瑙是一種膠狀礦物，雖然中國也有出產，但文獻言及瑪瑙，則多是來自域外的異寶。大型瑪瑙極為難得，豁然掏挖為中空的杯子，用心奇絕。瑪瑙杯端部為羚羊頭，十分寫實；但聯繫其整體來看，則是角上生頭、頭上生角，大角小角並行不悖，頗為詭異。瑪瑙基調為醬紅色，接近動物毛髮的顏色。然而，其半透明的質感，以及黃白等色構成的紋帶，流光溢彩，又與真實毛髮拉開了距離。取下羚羊嘴上的金塞，是一通透的小孔。從一些圖像材料中可以看到，西亞和中亞人通常高舉起盛滿美酒的來通，使酒通過小孔流下，如絲線一般注入口中。這種飲酒方式，對唐人來說，又是一奇。

　　綜合各種因素判斷，獸首瑪瑙杯應為外來品。不過，在唐代，如果少了這些奇奇怪怪的物什，則長安就不再是長安。

八棱淨水秘色瓷瓶

唐（618 − 907 年）
高 21.5 厘米，口徑 2.2 厘米
1987 年陝西扶風法門寺地宮（874 年）出土
法門寺博物館藏

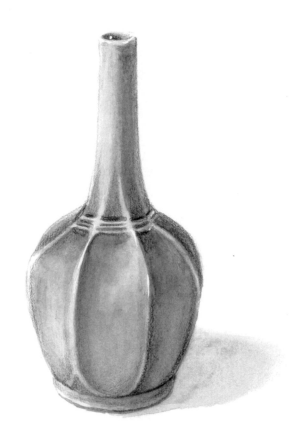

宋代以後，唐人陸龜蒙詩句「九秋風露越窯開，奪得千峰翠色來」所詠的越窯秘色瓷，就像她的名字，成為秘藏在時間中的謎。直至法門寺地宮開啟後，研究者才根據碑文中記錄供物品名的「衣物賬」，確定地宮中十三件青釉瓷器為秘色瓷。

　　「八棱淨水秘色瓷瓶 1 件。標本 FD4:002-1……瓶細長頸，直口，圓唇，肩部圓隆，腹呈八瓣瓜棱形，圈足稍外侈。在瓶的頸肩上飾與肩腹相應的八角凸棱紋三周，呈階梯狀。通體施明亮青釉，有開片。足底露胎，胎色淺灰而精緻細密。高 21.5 厘米、最大腹頸 11 厘米、口徑 2.2 厘米、頸高 11 厘米。重 615 克。」——難得有如此確切的標本，考古學家冷靜平正的文字背後，隱藏着自己怦怦的心跳。

三彩載樂舞駱駝

唐（618 – 907 年）

通高 58.4 厘米

1957 年陝西西安三橋鎮南何村鮮于庭誨墓（723 年）出土

中國國家博物館藏

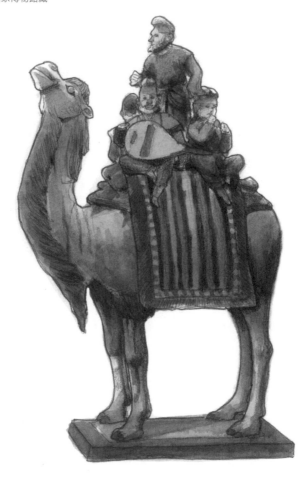

一條偉大的道路，沿着西北戈壁的邊緣，穿越中亞阿姆河和錫爾河流域諸國，一直到達撒馬爾罕、波斯和敍利亞，將地中海沿岸的各大城市與大唐長安聯繫在一起。長安城中，到處是遠道而來的使臣、僧侶和商人，分別以政治、宗教和經濟的眼光觀望着唐朝；一些留學生則是為了尋求知識而來。他們帶來了各種野獸、香料、藥物、顏料、寶石、器物、書籍……也帶來了不一樣的樂舞、信仰和習俗。

　　這件三彩駱駝背馱一方座，方座中央立一歌唱的胡人，周圍四人奏樂，其中兩人為漢人，兩人為胡人，他們表演的應是絲路上流行的胡舞、胡樂。另一個相似的例子出土於西安西郊中堡村唐墓，其方座中央立一女子，周圍七名女樂皆為漢人，所表演的可能是漢化的「胡部新聲」。兩件構思相同而主題各有側重的傑作，十分傳神地表達出了絲綢之路上中外文化的互動與交融。

　　深埋在墓葬中的陶俑，當然是傳統喪葬禮俗和觀念的延續，是為墓主輸送的物質與精神給養。然而，長安城中的紅深綠淺，也左右着他們對另一個世界的想像。

彩繪陶小憩女童駱駝

唐（618 – 907 年）
高 73 厘米，長 60 厘米
1987 年陝西西安韓森寨出土
西安博物院藏

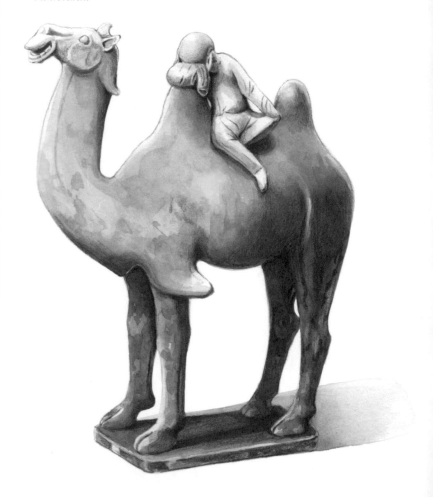

我知道「事死如生」是祖宗的古訓，但你們為甚麼那麼較真兒？為甚麼總讓我一一塑造出那些往來於戈壁上的波斯人、突厥人、回鶻人、吐火羅人、粟特人和黑皮膚的崑崙奴？為甚麼總讓我表現出他們的族屬、身份、年齡和表情？為甚麼總讓我把一整個樂隊放在一匹駱駝上，還要加上一位舞者？為甚麼總讓我在駝背上做那些帳篷、絲綢、象牙、瓷器、皮毛和其他數不清的商品？為甚麼總讓我把寺院裡的護法天王拿到這裡來保護你們的先人？為甚麼總讓我傳達出各種東西的重量和質感？為甚麼要讓馬兒的四肢騰空而起？為甚麼要燒出五彩斑斕的色彩？你們的要求實在太過分！

　　不錯，我是一個有經驗的匠師，但是我老了，今天實在太累。我不想捏出那麼多的人，我不想為它加上鮮亮的釉色，我沒力氣再去刻畫人物的眉眼、表情。我去柴房睡一會兒，就這樣。哦，我今天做好的這個小姑娘也累了，求求你們，不要在我的作坊裡吵吵嚷嚷，也好讓她做個美夢。

木身錦衣裙仕女俑

唐（618 — 907 年）

高 29.5 厘米

1973 年新疆吐魯番阿斯塔那張雄夫婦墓出土

新疆維吾爾自治區博物館藏

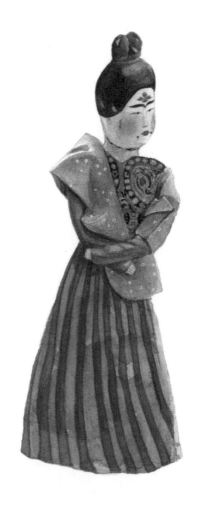

對着菱花鏡，鄰家女孩梳起雙環高髻，臉上敷粉，口如紅櫻。長安城中，女子多雙眉染翠，她卻畫了寬而長的黑眉，這是新時尚，正如詩中所説：「一旦新妝拋舊樣，六宮爭畫黑煙眉。」取出小妹剪的花鈿，貼在額心，雙眉霎時化作花底的葉片。頰上斜紅、腮下妝靨，更為這張桃花面平添了幾分生動。打開衣箱，衫、裙、帔是必備的三件套。衫的袖子是綠絹，前後襟為雙面錦。錦上的花，細看是飽滿的聯珠紋。這些來自波斯薩珊王朝的紋樣，如今已是齊縮魯縞常見的品類。一襲高腰曳地花間裙，紅白交替。一條綠絲帔帛，是初春的草色。可不要忘了在裙外罩層輕紗，否則，人們怎能讀得懂「雪逐舞衣回」「霧輕紅躑躅」？

武則天垂拱四年（六八八年），朝請大夫張懷寂買下的一尊仕女俑，複製了這青春的容顏。肌膚以土木替代，衣衫卻悉數沿用原有材料。你看腰間那條小小的縧帶，它採用「通經斷緯」的緙絲技術，交織出富有立體感的花紋。縧帶每平方厘米有經線十三根、緯線一百一十六根，至少用色彩不同的八隻小梭子在各個局部挖花織成，是目前所知最早的緙絲實物。

張懷寂的駝馬出「開遠門」，日夜兼程，來到四五千里外的高昌城。他的父親 —— 高昌國左衛大將軍張雄多年前安葬於此。而這件仕女俑和其他隨葬品，將要奉獻給他新近不幸亡故的母親麴氏，一位出身高昌王族的老夫人。

考古學家取出仕女俑雙臂中的兩股紙捻。這些廢棄的紙上殘存有墨書的文字，每一個字，都與一千三百年前的長安緊緊相連……

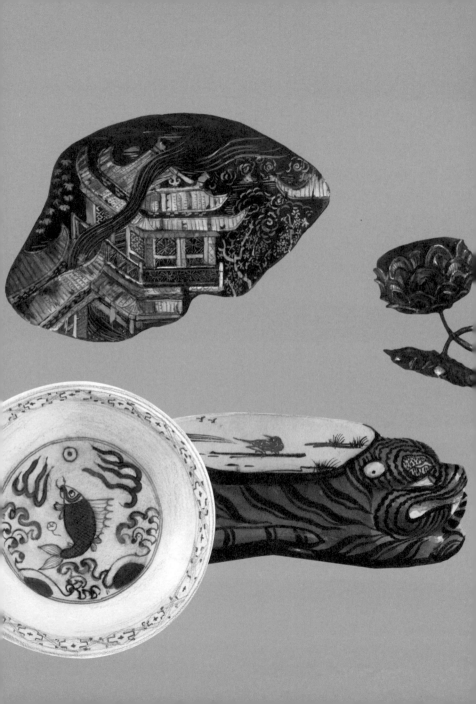

遠方、遠方

沉睡在海底幾百年的魚兒，

最終還是躍出了水面。

蓮花形鵲尾銀香爐

遼（907－1125 年）
通長 36.5 厘米
1992 年內蒙古寧城埋王溝蕭孛特本墓（1081 年）出土
內蒙古自治區文物考古研究所藏

在信仰的激發下，飲食、衣服、珍寶、錢財、鮮花與香等大量物資財富源源不斷地被人們進奉於寺院，其中香被看作「信心之使」。大約從西晉開始，寺院中出現了行香制度，即由法師手持香爐，引導信眾繞佛像、壇場或街市巡行，以表達對佛的禮敬。南北朝以後，行香活動進入宮廷，晚近則流佈於民間廟會。高等級的行香儀式規模浩大，程序繁複，是圖像、音樂和身體語言的綜合體，加之香爐中散發的香味，使這種公共性的活動具有了不同於世俗生活的神聖性。

行香中使用的香爐又稱行爐，製作極為講究。這件遼墓中出土的銀香爐，將北魏以來流行的長柄香爐大膽改造為一枝並蒂蓮花，大蓮朵中藏香爐，小者藏香寶子（即香料瓶），蓮莖為柄，俯偃的荷葉則是放置時起支撐作用的底座。如此一來，香味就像從蓮花中生出。

爐身作蓮花形的香爐，始見於中唐。與此品相同形制的香爐，還有南京大報恩寺北宋大中祥符四年（一〇一一年）長乾寺真身塔地宮出土的銀鎏金香爐。遼墓所見的這件，或有可能是宋真宗景德元年十二月（一〇〇五年一月）宋遼訂立澶淵之盟，雙方開展邊境貿易後，由南方輸入的寶物。

鎏金臥鹿紋銀雞冠壺

遼（907 － 1125 年）
高 26.5 厘米，口徑 5.5 厘米，底長 21.4 厘米
1979 年內蒙古赤峰洞後村出土
中國國家博物館藏

帶有小孔的提柄，可以穿繫繩帶。外緣的雲頭，形如雄雞的冠，是「雞冠壺」一名的由來。扁平的器體，保留了馬背上皮囊的外形，是對祖先生活的記憶。寬厚的平底，宜於安放，說明主人已走下馬背，習慣了定居生活。常見的雞冠壺多以陶瓷製作，此器以金花銀地代之，則身價高貴無比。史載，遼穆宗耶律璟應曆十八年（九六八年）曾造大酒器，刻為鹿紋，名曰「鹿甒」，用以儲酒祭天。由此可知，壺身兩側的臥鹿，以及遼代繪畫中常見的鹿，都不只是對大自然的讚美。

　　遼是以北方東胡族後裔契丹為主體，聯合漢族和其他少數民族所建立的王朝。在北宋使者的記錄中，早期契丹人多使用木器。但來自中原王朝的贈品和戰利品，以及北上的工匠，都為遼代金銀器的發展提供了充足的資源。在與其他政權並存和競爭的過程中，契丹民族也不斷調整文化取向。他們的傳統與轉變，全都銘記在這件華麗的酒器上。

玉六事

遼（907 - 1125 年）
通長 18.2 厘米，墜件長 5.8 厘米至 8.2 厘米，金鍊長 4.5 厘米至 5 厘米
1986 年內蒙古通遼奈曼旗青龍山陳國公主駙馬合葬墓（1018 年）出土
內蒙古自治區文物考古研究所藏

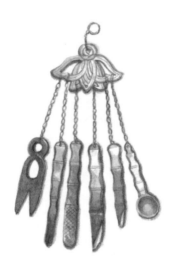

年僅十八歲的遼陳國公主不幸病逝，與先她去世的駙馬合葬。按照契丹貴族的葬制，公主夫婦戴鎏金銀冠，枕金花銀枕，覆金面具，穿金花銀靴，全身罩銀絲網絡。與這些流光溢彩的喪葬用品不同，繫掛在公主腰帶上的一組白玉飾品，小巧可愛，可能是她生前的玩好之物。六根金鍊從一朵透雕的蓮花垂下，各繫一件小玉墜，仔細看來，有剪、觿、銼、刀、錐和勺，其中「觿」是用來解開衣帶死結的工具。這些物事般般樣樣，其鋒其刃已不能加諸他物，但其名其形，在搖搖擺擺、叮叮咚咚之中，卻可以喚起人們隱隱約約的記憶，引發遠遠近近的聯想。

　　這類飾件的淵源，是初唐五品以上武官所佩帶的「七事」，即懸掛在腰帶上的七種小型物事。七事包括佩刀、刀子、礪石、契苾真、噦厥、針筒、火石，有些名字今已不知為何物，但卻與佩帶者的身份密切相關。這套制度再向前追溯，則是古代遊牧民族隨身攜帶的實用工具和武器。除了常見的七事，有的組件為五為四，分別稱「五事」「四事」，陳國公主的這套可叫作「六事」。大約從元代起，這類飾件開始走入尋常百姓家，繫掛在女性衫前，所見物事包括花籃、雙魚、寶盒等吉祥物。《金瓶梅》寫孟玉樓改嫁時，穿戴華麗，「繫金鑲瑪瑙帶，玎璫七事」。

　　數量、品種、功能、身份，皆因時因人而變，唯一不變的是搖搖曳曳、虛虛實實的美妙。

白釉波浪紋瓷海螺

北宋（960－1127年）
高 19.8 厘米
1969 年河北定縣靜志寺地宮（977 年）出土
定州博物館藏

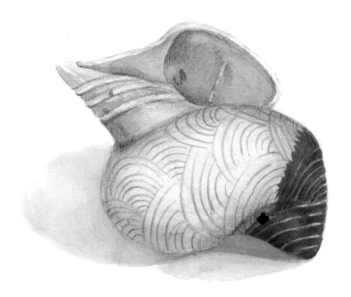

定州（曾稱定縣）靜志寺真身舍利塔地宮中秘藏北宋定窯瓷器一百一十五件。這些瓷器胎質細膩，釉色潔淨，溫良如玉，許多器底刻有「官」字銘記，可知為官窯產品。

　　這件瓷海螺是佛教儀式中使用的法螺。作為樂器的法螺本以同名軟體動物的貝殼製作，以瓷器仿製，則將工藝、音樂與自然融為一體。瓷海螺通體施白釉，端部吹孔處無釉，其側面開一小孔以調音量，忠實地傳達了法螺的形態和質感。相傳釋迦牟尼在波羅捺城鹿野苑初轉法輪時，護法神帝釋天奉獻給他一件右旋白法螺，想必與這件法螺的樣子差不太多。莊嚴的佛教儀式中，螺號深沉悠揚的樂音是佛祖言語的象徵，據說可以召集眾神、滅除重罪。

　　法會結束了，殿堂內空無一人。

　　沉靜的法螺回想起遙遠的故鄉，這時，螺殼上隱隱顯出層層波浪……

天青釉蓮花式溫碗

北宋（960－1127 年）
高 10.2 厘米，口徑 15.4 厘米，底徑 8 厘米
2000 年河南寶豐清涼寺村出土
河南省文物考古研究院藏

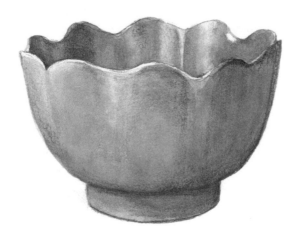

晚明鑒藏家論及宋瓷，有「五大名窯」之説。其中的汝瓷胎質細膩，釉色以天青為主，有「雨過天晴雲破處」之美譽。汝窯的生產持續時間較短，完整器物存世不過百件，極為珍貴。汝瓷在北宋末年進貢於宮中，後世帝王的收藏品也因此多了瓷器一項。

　　經過考古工作者半個世紀的努力，一九八七年，確定河南寶豐縣清涼寺村為汝窯之所在。二〇〇〇年，在該遺址的核心燒造區，發掘出土了製瓷作坊和大量瓷片。據記載，汝窯以瑪瑙末為釉，而不遠處的青嶺鎮商余山即盛產瑪瑙。北宋時，寶豐隸屬汝州，汝窯因此而得名。

　　清涼寺遺址出土並復原的這件蓮花碗為溫酒器，常與執壺相配。其委婉沉靜的線條、潤澤純淨的色彩，使得任何裝飾手法都變得多餘。然而，僅僅因為略微有些不對稱，它便被拋棄於荒野。

　　藝術的歷史，也是一部無情的淘汰史。

青釉琮式瓶

南宋（1127 － 1279 年）
高 26.6 厘米，口徑 7.7 厘米，足徑 8 厘米
1991 年四川遂寧金魚村出土
四川宋瓷博物館藏

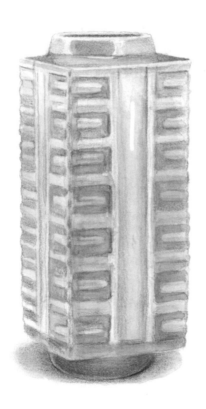

宋代瓷器，頗有一些擬古之作。這件南宋龍泉窯瓶，十分肖似地模仿了太湖地區新石器時代玉琮的形狀，其光潔的釉面和色澤，也與玉質相類。

　　玉琮內有上下通達的圓孔，外呈方形，反映了上古先民「天圓地方」的宇宙觀，是原始宗教中的法器。這種觀念一直影響到商周禮樂文化，《周禮·春官》中有「以黃琮禮地」的記載，其註云：「琮之言宗，八方所宗，故外八方，象地之形。中虛圓，以應無窮，象地之德，故以祭地。」這類理論化的概括，應有一定的事實依據。

　　這種觀念以及相應的器物，在中古時期已不為人們所熟悉。宋代儒學復興，重視先秦禮制的研究。新政權為強調其合法性，也亟須按照正宗的周代禮法訂立新的禮樂制度。以證經補史為使命的金石學因此得以興起與發展，墟墓間所出古器物進入研究者的視野，關於上古青銅器、玉器、碑刻的知識變得空前豐富。

　　新的思想和學術風氣，影響到工藝品的製作。這件琮式瓶已不再扮演其原型的宗教角色，而用為書齋中的陳設，成為塑造一位儒士好古敏求的文化形象最恰切的道具。有的琮式瓶可以供梅插荷，那麼，舉目所見，便是古老文化傳統中孕育出的勃勃生機。

白釉褐彩鵒鴒圖虎形枕

金（1115 － 1234 年）
高 12.8 厘米，寬 19.5 厘米，長 39.6 厘米
上海博物館藏

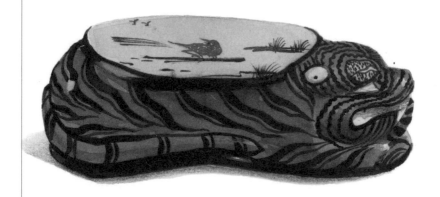

唐中宗第二任皇后韋后的姐姐號七姨，嫁將軍馮太和。七姨曾做豹頭枕以辟邪，做神獸白澤枕以辟魅，做伏熊枕以宜男。但是，不久馮太和去世。睿宗登基後，韋皇后被殺，七姨也丟了性命，她的一系列經營並未奏效。然自上古以來，人們就普遍相信作為「百獸之長」的虎，噬食鬼魅，能辟邪祛災。南朝陶弘景《本草經集注》云：「虎頭作枕，辟惡魘。」唐宋以降的瓷枕多有作虎形者，說明此類觀念十分普遍。

　　這件虎形瓷枕是北方民窰磁州窰的產品，白地黑花，虎身遍施褐彩。猛虎俯臥，長尾貼身，不見爪牙之利，而突出了其皮毛的柔軟順滑，溫厚可人，既可履行辟邪的職責，又不至於攪擾主人仲夏的美夢。虎背橢圓形的開光中，以墨彩逸筆草草地勾畫出汀洲上一隻回首的鵪鶉和兩隻高飛的大雁，顯示出文人的趣味已深入更廣大的民間。枕底有墨筆行書「大定二年（一一六二年）六月廿六日張家」，可能是瓷枕買家的手跡。

　　忽略七姨的故事吧，讓我們祈願張家的日子高枕無憂。

青花鳳首扁壺

元（1271 – 1368 年）
高 22 厘米
1970 年北京西城區舊鼓樓大街豁口出土
首都博物館藏

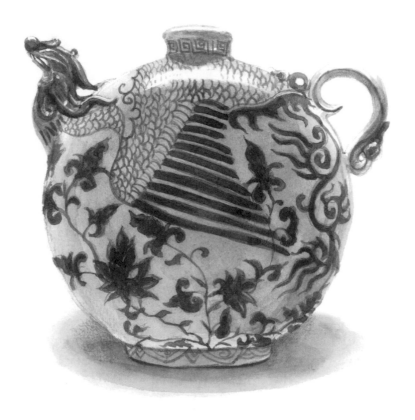

從至元十五年（一二七八年）元世祖忽必烈設立浮梁磁局開始，江西東北部山環水繞的景德鎮就成為御用瓷器最重要的產地。優質的瓷土，加上被稱作「回回青」的波斯料，使得早在唐代就已出現的青花瓷，至此盛極一時。蒙古族尚藍尚白，傳說其祖先出自蒼狼與白鹿的結合，而青花瓷完美地將藍天白雪的色彩融為一體，故深受其喜愛。

　　飽蘸藍色鈷料的畫筆在潔白無瑕的器表遊走，筆底一隻鳳凰從盛開的牡丹花叢中起飛，翩翩其羽。一件瓷扁壺，彷彿是從這吉祥富貴的春色中截取的一個剪影。

　　平金滅宋之後的蒙古人仍保持着遊牧者遷徙的本性，扁平的器身，利於貼體攜帶。這件扁壺被帶到了元大都，而完全相同的另一件，則被帶到了察合台汗國的都城阿力麻里城，即今天新疆伊犁的霍城縣。

青花蕭何月下追韓信梅瓶

元（1271 — 1368 年）
高 44.1 厘米，口徑 5.5 厘米
1950 年江蘇江寧將軍山明沐英墓（1392 年）出土
南京市博物館藏

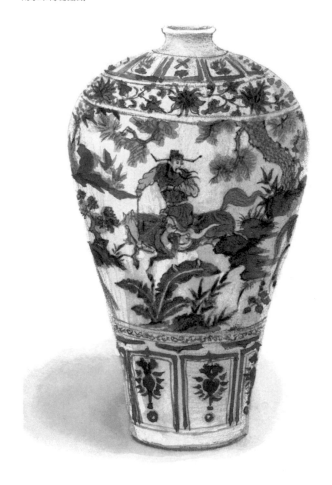

元雜劇有《蕭何追韓信》，但保留至今的版本只剩四折，已不完整。明朝開國功臣沐英墓出土的一件元朝末年的青花梅瓶，則可以讓我們將這個古老的故事重溫一遍。與常見的元代器物一樣，梅瓶體量碩大。這一側，蕭何策馬疾馳，焦慮的眼神和揚起的鬍鬚，透露出其急切的心情。繞行一步，岸邊的韓信徘徊不定。再向前，是持槳等待的老艄公。接下來，我們又看到了蕭何……時光難以倒流，但好戲卻可以反覆上演，反覆品味。

　　畫面背景繪松、竹、梅、芭蕉，南葉北花，一起蒼翠，一起怒放。不必在意其寓意與劇情有何關聯，南下的蒙古人，迷戀的只是秦月漢風。

　　梅瓶的肩部和底部裝飾有西番蓮、雜寶等各色花樣的變形蓮瓣，形同伊斯蘭建築中的拱門，而非宋人的傳統。蒙古人所建立的橫跨歐亞大陸的欽察汗國，曾深度伊斯蘭化，自然為中原的工藝製作增加了這般新色彩。

　　所有的時間，所有的空間，就這樣在一件梅瓶上次第展開。

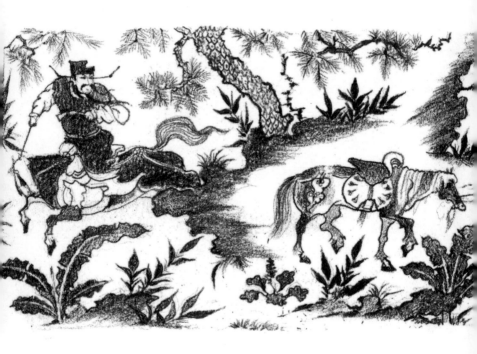

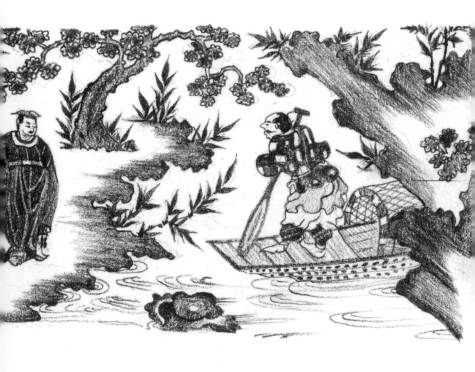

青白釉觀音像

元（1271－1368 年）
高 65 厘米
1955 年北京西城區定阜大街西口出土
首都博物館藏

為避唐太宗李世民的名諱，象徵着慈悲和智慧的觀世音菩薩，在唐代省稱為觀音，其形象也轉化為女身。這位據信只要誦其名號，便可脫離水火刀兵的神明，到宋元時期，進一步成為民間信仰的萬能女神，執掌百姓的婚姻、生子、健康、家財等大事小情。南宋洪邁《夷堅志》一書，記載了多個與觀音有關的故事。其一說，一老婦手臂久病不癒，夢中得白衣女子提示，修繕了寺院中一尊觀音像的斷臂，老婦自己的手臂也因此得以痊癒。在這類故事中，禮拜和製作觀音像，皆是可得福報的功德。這種觀念，導致了觀音像的流行。

　　元大都故地出土的這尊青白釉觀音像產於江西景德鎮，釉色已不及宋代青白瓷純正，但其體量高大，以形象的塑造見長，仍是難得的佳作。造像不取傳統宗教偶像的神秘與威嚴，而充滿聖潔與慈祥的溫情。富有質感的冠服，繁複的瓔珞，栩栩如生的眉梢、嘴角、指尖，每個細節都試圖證明，婦孺心目中的觀音菩薩，時時刻刻，一喚即應。

白地黑花嬰戲紋罐

元（1271－1368 年）
高 30 厘米，口徑 18.5 厘米
1993 年遼寧綏中三道崗沉船出水
中國國家博物館藏

所向披靡的蒙古軍隊統一了漠北諸部，又先後攻滅西夏、金，三次西征，滅南宋，建立了稱霸歐亞大陸的帝國，一種真正意義的世界史開始了。

元朝皇帝雄心勃勃，不斷擴展帝國的版圖。

但是，武力並不能征服一切，使得這個世界聯繫更為密切的，還有經貿和文化的力量。元朝的海上貿易更為發達，國內南北貨運一半以上依賴海路。從兩廣和閩浙出發，元朝商船可通東南亞、南亞甚至西亞諸國。由渤海灣啟航，則可到達朝鮮半島和日本。在遼寧綏中三道崗發現的一艘元代沉船，便是北路上的一艘商船。

從沉船上出水的一批白地黑花瓷器產自磁州窯。磁州窯北宋時興起於河北磁縣漳河兩岸，至元代已發展為北方最大的民窯系統。元大都出土的瓷器，一半以上屬磁州窯。粗糙的原料、大批量的生產，都迫使在瓷器表面繪畫的工匠快速運筆，而不拘泥於細節。他們反覆繪製同一題材，胸有成竹，落筆生風，形成了富有寫意性的風格。這件瓷罐上的小童以寥寥數筆勾畫而成，各種活潑的弧線彼此聯動，充滿柔情，與渾圓的器形融為一體。

嬰戲題材寓意多子多福。這一曲生命的頌歌，不會被湮沒。沉舟側畔千帆過，載着更多同樣的瓷器，一艘艘大船，乘風破浪，去往遠方。

廣寒宮圖嵌螺鈿黑漆盤殘片

元（1271 － 1368 年）
直徑約 37 厘米
1970 年北京後英房出土
北京市文物局藏

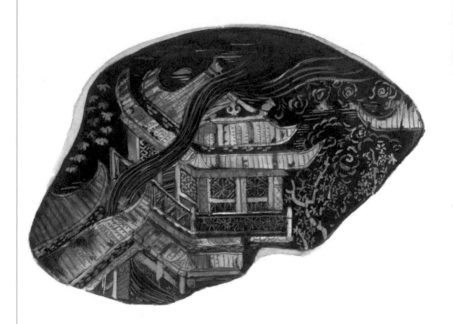

自西漢起，御苑的湖池即用「太液」之名，池中建三山，以象徵傳說中的東海仙島瀛洲、蓬萊、方丈。元大都宮城之西的太液池，原是金中都萬寧宮的西園，池中也有三山，最大的名瓊華島，元時改稱萬歲山。元代在萬歲山山頂重建的廣寒殿，踵事增華，更為富麗。殿有雙重屋宇，以美麗的文石鋪地，四面窗間鏤刻連瑣圖案。丹柱上雲龍盤繞，塗以黃金。以香木雕刻的數千片祥雲，裝飾在周圍。夜晚登殿，可見月棲池底，樓騰雲上。

　　金元的太液池，為明清北京城所沿用，即今北海公園。瓊華島頂部，是清代所建永安寺白塔，但廣寒殿已了無蹤跡。

　　北京後英房出土的嵌螺鈿黑漆盤殘片上，可見一處祥雲繚繞的玉宇瓊樓，以厚度僅有零點五毫米的鮑魚殼分裁施綴，其五光十色的虹彩美輪美奐。由於同出的其他碎片上還見有美人的頭像，以及殘留有「廣」字的匾額局部，該圖遂被定名為「廣寒宮圖」。我們也分明看到，圖中樓宇的結構和裝飾，與文獻所載元代太液池中的宮殿多有重合。

　　不知道這究竟是天上的宮闕，還是城中的廣寒殿；但可以肯定的是，無論建築還是圖畫，都是夢與詩的再現。

金鑲寶石纍絲縧環

明（1368－1644 年）
通長 17.1 厘米，寬 10 厘米，高 2.8 厘米
1971 年山東鄒縣九龍山朱檀墓（1389 年）出土
山東博物館藏

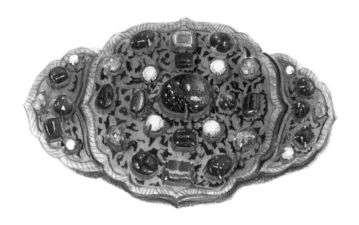

明代官員燕居，腰間多繫絲綢製作的縧帶，兩端裝帶鈎和環以連接。縧鈎、縧環位置顯著，引人注目，故製作和佩戴十分講究。元末明初的朝鮮漢語課本《老乞大》記富家子弟的穿着，曰：「繫腰也按四季：春裡繫金縧環；夏裡繫玉鈎子，最低的是菜玉，最高的是羊脂玉；秋裡繫減金鈎子，尋常的不用，都是玲瓏花樣的；冬裡繫金廂寶石鬧裝，又繫有綜眼的烏犀繫腰。」所謂「鬧裝」，指的是「用金石雜寶裝成為帶者」。

　　明太祖朱元璋第十子、魯荒王朱檀墓中出土的一件縧環，比《老乞大》所記更為奢華。以纍絲技術製作的雙層透花金托，分作主件和左右配件三部分，通過背後的扣件相連。金托上裝飾三十三顆寶石，正中是一顆碩大的藍寶石，周圍綴飾四顆大珍珠、四顆小珍珠、十二顆紅寶石、兩顆貓眼石、一顆祖母綠、六顆綠松石、兩顆小藍寶石和一顆不知名的寶石，爭奇鬥豔，光彩奪目。這些寶石中，除了綠松石產自國內，大部分來源於海外貿易，極為稀缺。所以，在已經發現的多座明初藩王墓中，鑲嵌寶石的帶飾僅此一例。從永樂三年（一四〇五年）開始，鄭和七下西洋，在各國購買大量珠寶，明代的工藝品製作才有了更為優良而充足的原料。

金累絲點翠鳳冠

明（1368 – 1644 年）
通高 31.7 厘米，上寬 34 厘米，外口徑 19 厘米，內口徑 17 厘米
1958 年北京昌平大峪山定陵（1620 年）出土
故宮博物院藏

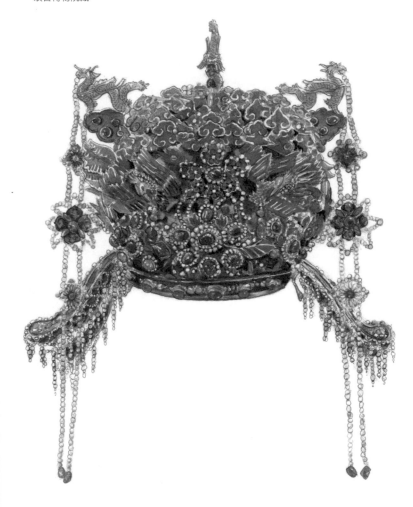

在受冊、朝會和拜廟等正式場合，皇后會佩戴起鳳冠。冠上的龍、鳳、朱花、翠雲，以及各色珠寶，裝點着她的容貌，也是她身份的象徵。明神宗朱翊鈞與孝端、孝靖皇后合葬的定陵共出土四頂鳳冠，這頂三龍二鳳冠屬於孝靖皇后。鳳冠上的龍鳳口銜珠寶結，纍纍垂垂。整個冠上共鑲嵌紅寶石、藍寶石九十五塊，珍珠三千四百二十六顆。可是，這珠光寶氣的豪華，全被滿目的翠色所遮蔽。翠色出自所謂的「點翠」工藝，即以翠鳥的藍色羽毛，黏貼在各種形狀的金銀基座上，構成不同的圖案。由於翠羽有折光，加之其自然的紋理，呈色極為亮麗，質感也十分細膩。這頂鳳冠上的羽毛貼成八十多片翠雲，層層疊疊，葳蕤搖颺，熠熠生輝。

　　這是一種殘忍的美。被剪取羽毛的翠鳥，會受到致命的傷害，再也不能自由飛翔，壽命也會大大縮短。然而，那些剝奪了翠鳥美麗和生命的人，如今又在何方？

五彩魚藻紋蓋罐

明（1368 — 1644 年）
高 46 厘米，口徑 19.8 厘米，底徑 24.8 厘米
1955 年北京市東郊出土
中國國家博物館藏

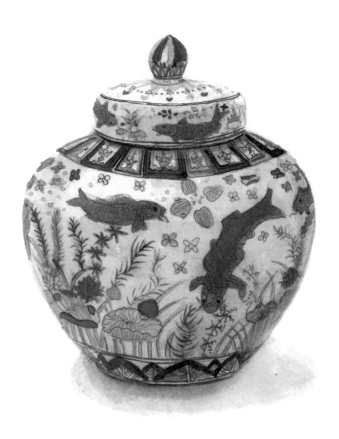

第一次入窯燒成的白瓷，猶如潔淨的紙面。工匠盡情發揮繪畫才能，用多種顏料在上面繪出豔麗的圖案，然後再次入窯。經過低溫燒製以後，顏料便完全附着於器物之上，這種釉上彩繪，稱作「五彩」。在明代嘉靖年間（一五二二年至一五六六年），五彩是最重要的瓷器品種。這件五彩罐體量碩大，底部有青花楷書「大明嘉靖年製」款。其中的藍彩為釉下青花，尚不是在釉上施加，嚴格地說，它屬於青花五彩。但是，畫面上青花已不佔主導地位，各種色彩搭配得十分自然。

　　白淨的底色消解了器物的形體，八尾紅鯉上下由之，可近可遠。這場五彩繽紛的視覺盛宴，與寓意富足吉祥的鯉魚、蓮花、水藻等母題渾然一體。

　　哦，記得要摘下現代人的有色眼鏡，以免恍惚間將它當作客廳中盛滿游魚和水草的玻璃缸。

青花躍魚紋盤

明（1368 – 1644 年）
高 4.5 厘米，口徑 19.2 厘米，底徑 11.5 厘米
2012 年廣東汕頭南澳島一號沉船出水
廣東省博物館藏

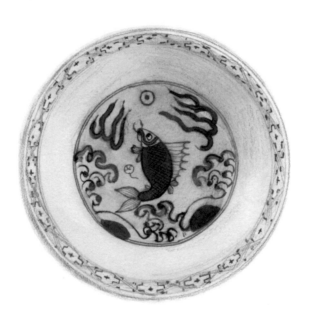

鑒於沿海倭寇的侵擾基本解除，朝廷決定局部開放海禁。隆慶元年（一五六七年），政府在福建漳州東南的月港設立「洋市」，准許出洋貿易，以圖海宇晏如。萬曆年間（一五七三年至一六二〇年）的一天，一艘滿載着貨物的私船從月港啟航。船主計劃在東南亞某地與西班牙商人交易，再通過馬尼拉大帆船，將貨物運往西屬美洲，最後輾轉至歐洲諸國。帶着這樣的盤算，他們沿着海岸線向西南行進。航行到今廣東汕頭市南澳島東南三點金海域時，不料遇到重大變故，人們無力回天，商船最終沉沒於二十五米深的海底。

　　二〇一〇年開始的水下發掘證明，商船在當時遭遇了猛烈的撞擊。經過持續三年的工作，從沉船打撈出水的文物近三萬件，包括大批漳州窯、景德鎮窯瓷器，福建、廣東等地民窯生產的陶器，以及部分銅器和錫器。

　　這件青花瓷盤是景德鎮民窯的產品。盤底「余造佳器」四字，隱隱顯出窯工滿是汗水的臉龐。繪在盤內的鯉魚，迎着太陽豁然躍出水面，波浪中開，風起雲湧。宋人陸佃《埤雅》説：「俗説魚躍龍門，過而為龍，唯鯉或然。」所謂的龍門，即今山西河津黃河峽谷的禹門口。

　　民間多以魚躍龍門寓意科試及第，遠方的異鄉人也許很難讀出這般吉祥止止。但是，這條沉睡在海底幾百年的魚兒，最終還是躍出了水面。

畫在後面的畫

1. 小時候，我記得爸爸的書中有很多瓶瓶罐罐，與我家廚房中的不一樣。

2. 後來，我在動畫片中看到一些古裝人物穿戴奇怪，就自己去查爸爸的書。

3. 跟爸爸去博物館，我看到了書中那些文物的真身。

4. 志鈞老師是點子大王。

爸爸 王志鈞 澤丹 陳軒 我

5. 每次討論這本書，都是一場頭腦風暴，我學到很多東西。

史明克固體水彩 洗筆杯 橡皮 釋柏嘉水溶彩鉛 達芬奇水彩筆 自動鉛筆 轉筆機

6. 我畫畫的工具很簡單，在任何一個畫材店都買得到。

7. 這是一次奇妙的旅行。

方年 六千

8. 我和爸爸謝謝各位老師的幫助，也謝謝各位讀者朋友！

9. 最後一格留給您，
您也畫件文物吧。

年方六千

未完待續——

責任編輯	許琼英
書籍設計	彭若東
排　　版	肖　霞
印　　務	馮政光

書　　名	年方六千：國寶的故事（手繪版）
叢 書 名	文史中國
作　　者	鄭　岩
繪　　畫	鄭琹語
出　　版	香港中和出版有限公司 Hong Kong Open Page Publishing Co., Ltd. 香港北角英皇道499號北角工業大廈18樓 http://www.hkopenpage.com http://www.facebook.com/hkopenpage http://weibo.com/hkopenpage Email: info@hkopenpage.com
香港發行	香港聯合書刊物流有限公司 香港新界大埔汀麗路36號3字樓
印　　刷	陽光彩美印刷製本廠有限公司 香港柴灣祥利街7號萬峯工業大廈11樓B15室
版　　次	2020年3月香港第1版第1次印刷
規　　格	32開（130mm × 185mm）224面
國際書號	ISBN 978-988-8570-95-9
	© 2020 Hong Kong Open Page Publishing Co., Ltd. Published in Hong Kong